家庭美術館／美術家傳記叢書

內斂 融通

黃朝謨

黃冬富／著

國立台灣美術館 策劃　National Taiwan Museum of Fine Arts　藝術家 執行

照耀歷史的美術家風采

「家庭美術館——美術家傳記叢書」於民國八十一年起陸續策劃編印出版，網羅二十世紀以來活躍於藝術界的前輩美術家，涵蓋面遍及視覺藝術諸領域，累積當代人對前輩美術家成就的認知與肯定，闡述彼等在我國美術史上承先啟後的貢獻，是重要的藝術經典，同時，更是大眾了解臺灣美術、認識臺灣美術家的捷徑，也是學子及社會人士閱讀美術家創作精華的最佳叢書。

美術家的創作結晶，對國家社會以及人生都有很重要的價值。優美的藝術作品能美化國家社會的環境，淨化人類的心靈，更是一國文化的發展指標，而出版「美術家傳記」則是厚實文化基底的重要工作，也讓中華民國美術發展的結晶，成為豐饒的文化資產。

Artistic Glory Illuminates History

In order to organize the historical archives of Taiwan art, *My Home, My Art Museum: Biographies of Taiwanese Artists*, a consecutive series that recounts the stories of various senior artists in visual arts in the 20th century, has been compiled and published since 1992. Accumulating recognition and acknowledgement for their achievement and analyzing their contributions to the development of art in our country, it is also a classical series of Taiwan art, a shortcut to understand the spirit and Taiwanese artists, and a good way for both students and non-specialists to look into the world of creative art.

Art creation has important value for the country and society from which it crystallizes, and for the individuals who create or appreciate it. More than embellishing our environment and cleansing our minds, a fine work of art serves as an index of the cultural status of a country. Substantiating the groundwork of our cultural progress, the publication of these artist biographies consolidates the fine arts development in the Republic of China, turning it into a fecund cultural heritage.

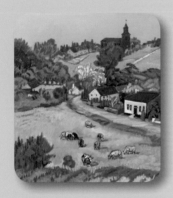

附錄

黃朝謨攝於其繪畫作品前

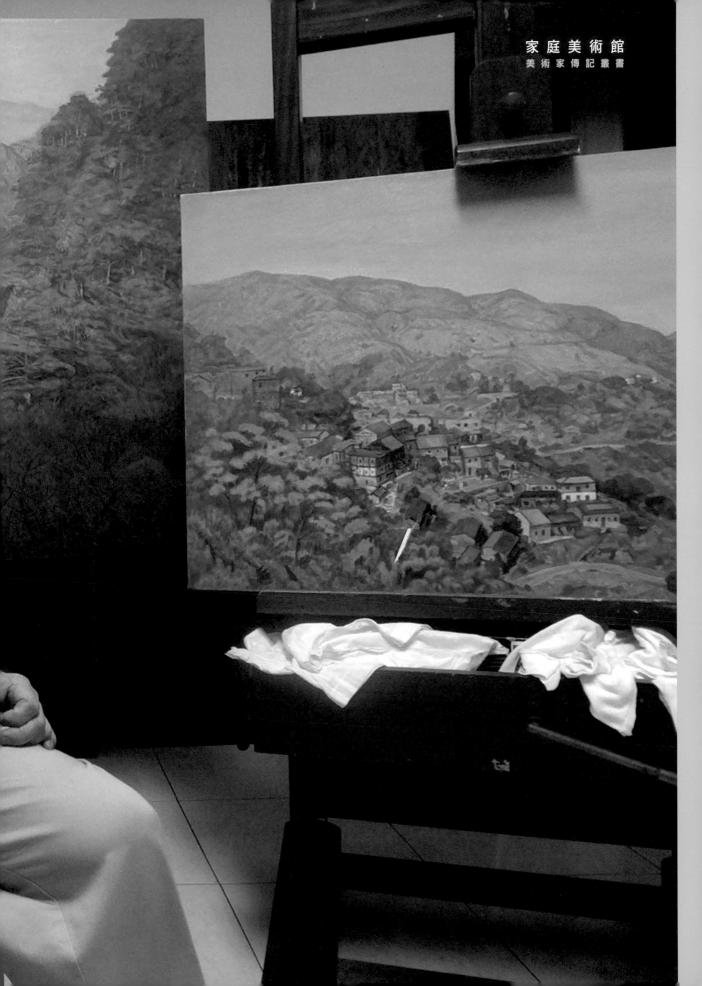

家 庭 美 術 館
美 術 家 傳 記 叢 書

一、愛好書畫的東港少年

從小出生成長於東港的黃朝謨，外祖父店鋪中的書畫及廟宇中的彩繪和楹聯，一直是他所喜歡流連觀賞的；海洋的開闊、浩瀚、變化，以及流動不息的生命力，長久以來對他產生潛移默化的作用。及長，其個性謙和內斂、熱心，治藝善於融通內化，也與海洋的環境因素有著微妙的關聯。

[下圖] 1970年，黃朝謨遠眺東港海景。
[右頁圖] 黃朝謨 清流（局部） 1999 油彩 162×130cm

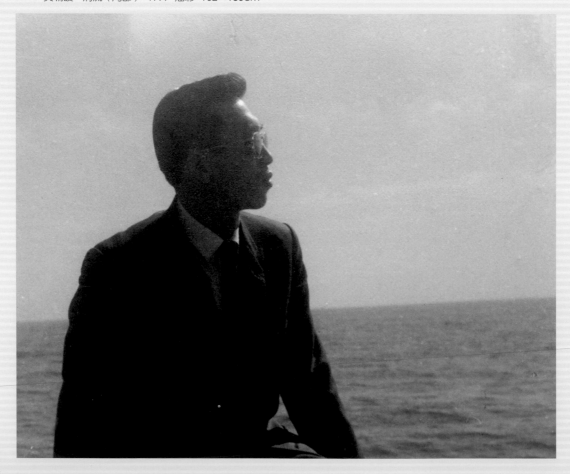

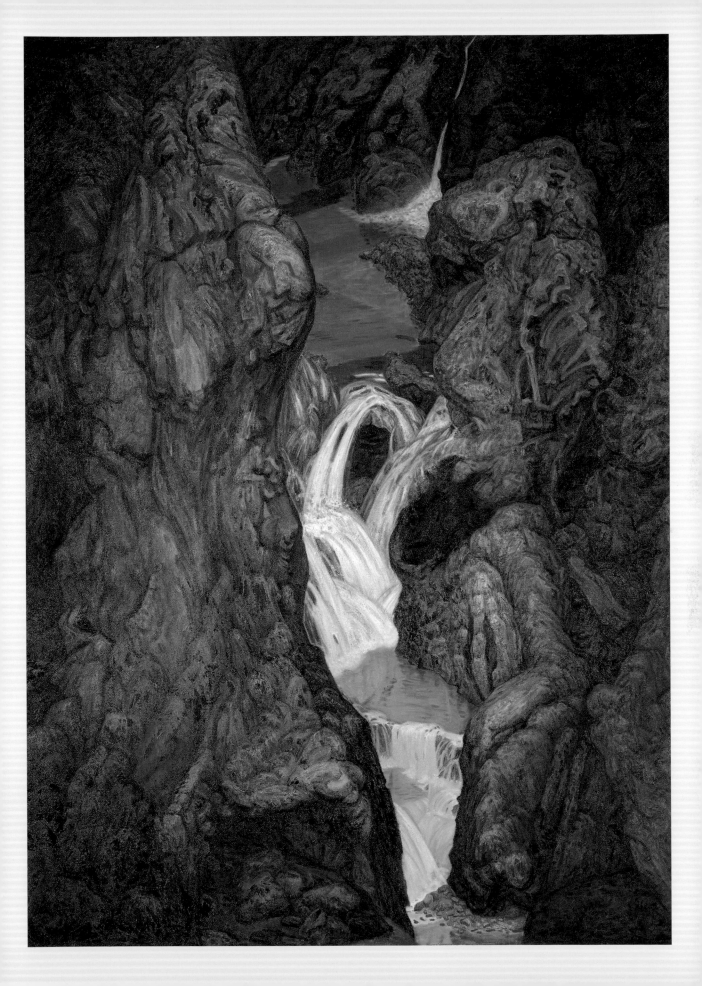

▍楔子

　　東港在清朝時期是南臺灣與大陸貿易的一大門戶，雖然漢人對於屏東平原的大規模拓墾，肇始於18世紀初的康熙中葉以後，然而由於天然港口優勢地利的緣故，因而很快地發展成為兩岸貿易的大門戶。19世紀末盧德嘉所撰《鳳山縣采訪冊》曾作如是之形容：「東港，兩岸相距三里許，內地商船往來貿易，為舟船輻輳之區。」日人安倍明義在其《臺灣地名研究》一書中，更強調盛清時期的東港之盛況及其市區位置東移之始末：

黃朝謨　東港老漁市場
1967　水彩　39.5×55cm

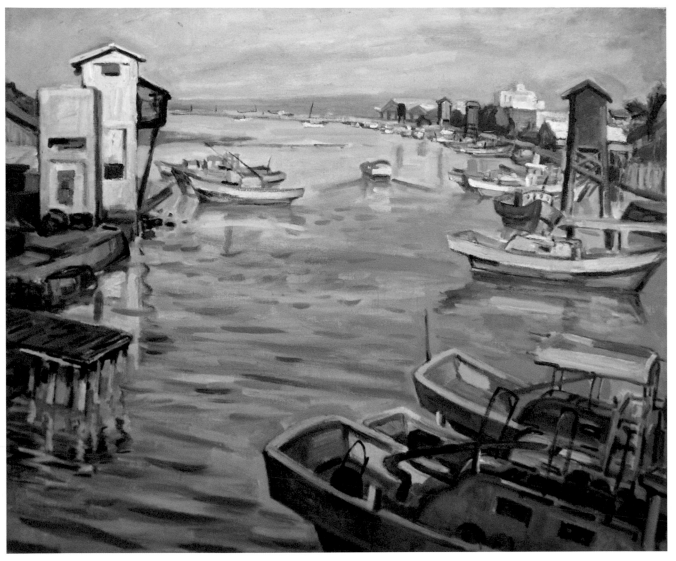

黃朝謨　東港漁港　1968
油畫　60.3×72.5cm

與對岸大陸貿易之盛幾凌駕打狗（今日高雄）之上。往昔東港的首
要市街在東港西岸，以及新園一帶。康熙年間閩省漳、泉兩府人開始移
住，當時該地由下淡水溪及東港溪兩水流環住，且地面又潮濕，每逢雨
季溪水往往浸淹房屋及耕地，到了同治初年，居民只好遷移溪東今日的
位置。現址為海埔，同治末年開拓成市街。

　　由此可以想像當年為貿易大港之繁榮景況。到了日治時期因東港溪
水漸淺，河身變易，不適合船隻停泊，方始榮景不如往昔。

古來東港多擅書人士

［上圖］
黃朝謨的祖父黃漏澎全家福，
拍攝時間為大女兒出嫁之後。

［下圖］
1964年，黃朝謨祖父黃漏
澎（左）暨姑婆、叔公合影於
左營春秋閣。

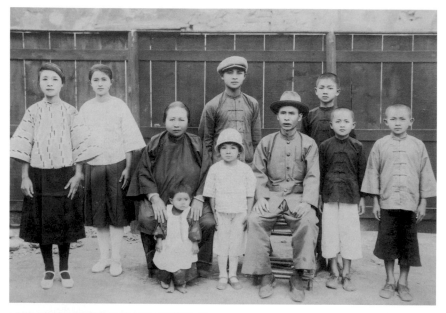

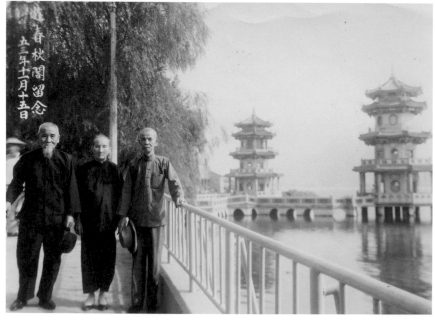

與大陸貿易之便捷，不但帶動經濟、文化之繁榮，同時也引進大陸內地之文化藝術。日治時期東港能書者不少，書風與大陸地區有微妙關聯，而與當時臺灣書壇居主流的日本書風頗不相同。如林玉書、許坤城、蕭永東、洪鐵濤等，均有能書之名。日治中後期，有名的黃景淵（達源，1878-1940）、黃景謨（受師，1881-？）、黃景寬（靜軒，1886-1944）三兄弟及黃明展家族，其家人中，多人兼擅長楷、行、草各體書法而且造詣極高，尤其膾炙人口。本書的主角人物黃朝謨，在日治末期的1939年12月13日，出生於東港。他是戰後東港較為早期的留洋全方位藝術家，也是位業餘書家。他雖以繪畫和雕塑知名於藝術界，但是書法卻是貫串其持續半個世紀以上的藝術創作生涯的重要核心元素之一。而且，他也是黃景淵兒子的學生，孫子的同學。

【關鍵字】

黃景淵（1878-1940）

　　黃景淵，號達源，1878年生於東港郡，自幼即前往大陸潮州研習醫術，並隨林靜觀學習書法。及長返臺，協助其擔任區長之父親文輟公辦理區務，歷十一年之久，眾咸敬重。其後，倡設東港信用合作社、產業會社及東港鐵道期成會，均被推舉為會長，善詩書，精律呂。其書法兼擅楷、行、草。目前東港朝隆宮尚見其所書鑄成之石柱對聯，間架嚴謹端莊，筆勢流暢，礫筆收尾勁強而凝聚，仍可見王、董行體和柳楷之根基。其子玉沂（任中醫師）、金燧（戰後曾任東港鎮長）、金川、金墩、甘棠等人均能書。尤其黃金川（1904年-？）於1920年就讀臺中第一中學時，適逢日本陸軍元師邇宮邦彥親王和王妃來臺參觀該校時，格外讚賞金川之書法，其作品被攜返東京。1929年黃景淵與黃金川父子以書法作品同時入選於新竹益精書畫會舉辦之「全臺書畫展」，更是傳為美談。

　　此外，黃景淵之胞弟景謨（號受師，1881-？）、景寬（1886-1944）也有擅書之名，子姪輩也多人能書。

▍「金長成商號」與「吉成鏡行」

　　黃朝謨祖父漏澎公業商，日治時期在東港的延平路南端媽祖廟旁經營「金長成商號」雜貨店，早期販售一種閩南語發音近於「朱能」的保護漁網之植物性染料及藤等民生雜貨，後來兼營菸酒零售。黃父庚木公（1912-1995），早年畢業於東港水產學校，在黃朝謨幼年時期任職於東港菸草賣別所，擔任書記工作。1962年轉任東港菸酒配銷所主任，以至退休。其間並曾擔任東港扶輪社社長、東港信用合作社理事，以及東港鎮民代表，在地方上頗具名望。黃母陳巧女士為典型家庭主婦，相夫教子，生育七子一女，黃朝謨在兄妹之中排行第四。長久以來，黃朝謨

[左上圖]
1940年，黃朝謨與父母親、大哥、二哥合影。

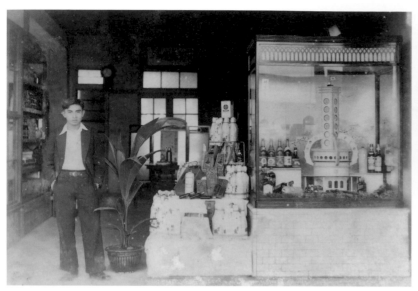

黃朝謨的三叔父黃庚耀攝於東
港老家菸酒專賣店前，當時櫥
窗設計獲得（東港郡）第一。
[右圖]
1946年，黃朝謨小學一年級。

將書法當成養氣怡神的日課，甚至視之為作畫之重要基本功，始終認為
自己對於書法的興趣和基礎，應該根植於外祖父陳植柏先生的感染。

　　植柏公兼長書畫，於日治中後期由唐山渡海來臺，在東港的延平路
偏北的市區開設「吉成鏡行」，經營玻璃鏡屏彩
繪、神龕道釋畫軸，並應顧客要求，代為書寫喜
幛和輓聯（幛）等，三位舅舅承襲家學，後來也
都以「吉成鏡行」為店名，在別處經營相近的行
業，開枝散葉。

　　由於祖父和外祖父店面都在同一條街上，
距離不遠，因而黃朝謨自幼以來就經常出入「吉
成鏡行」，每逢外祖父揮毫寫字作畫，尤其吸引
他駐足留連。植柏公得心應手而宛如行雲流水般
的駕馭毛筆的功力，讓年幼的黃朝謨格外嚮往，
甚至進而產生了喜歡書法和繪畫的潛移默化之作
用。縱使後來他以西畫成名，然而數十年來黃朝
謨仍每日勤練書法而毫未停輟，也常以毛筆畫水
墨畫，這些運用華人傳統筆墨素材的書畫作品，

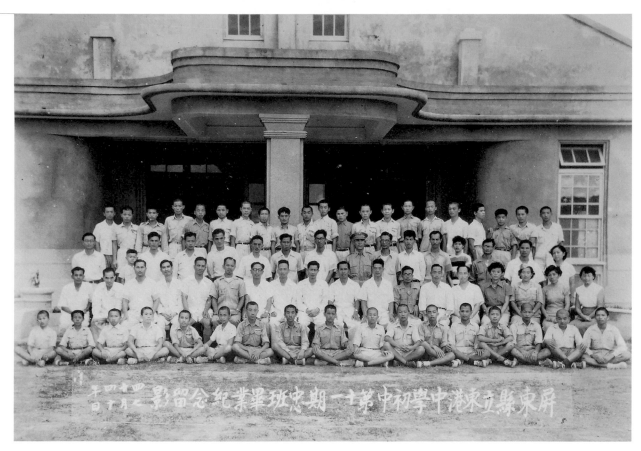

1955年，東港中學初中第11期忠班畢業紀念留影，前排左起第三人為黃朝謨。

也往往簽署「吉成」之字號，以感念外祖父對他的影響。

少年時期的書畫興趣

　　1946年9月，黃朝謨進入東隆國校接受初等教育，課後閒暇常喜歡觀摩、模仿學校附近東隆宮裡面的道釋彩繪、龍虎神怪之屬，同時也與外祖父店鋪內的仙佛像軸作聯結，藉畫筆以馳騁於其想像的奇幻世界之中。此外，廟中諸多匾額、楹聯上的各式書法，雖然看不懂所寫的內容，但其蒼勁而流暢的書風，也吸引了他的注意，而常流連其下觀賞。當時學校極為有限的美勞課，也是黃朝謨一展身手的場域，雖然作品常被老師肯定而張貼於教室後面的展示欄中，然而當時學校氛圍被升學主義籠罩著，是以其美術方面的潛能，在校內並沒有太多的發揮空間。

　　就讀於東港中學初中部時期，同班同學黃志聰祖父為前輩書家黃

[左頁下圖]
1941年，三歲的黃朝謨（右）與二哥黃朝義合影。

15

[左圖]
1964年，黃朝謨與啟蒙老師
黃雅頌（坐者）合影於東港。

[右圖]
黃朝謨　石膏像　1955
鉛筆素描　26.5×19cm

景淵，父親黃甘棠於校內總務處任文書組長，也有擅書之名，當時東港
街上不少店鋪招牌、匾額的擘窠書大字即出自黃甘棠之手筆，也曾印行
手書正楷《總統嘉言錄》字帖，讓中學時期的黃朝謨頗感欽羨。當時練
字主要臨寫陽剛挺拔的柳公權《玄祕塔》，有空時，也會拿出黃甘棠的
《總統嘉言錄》讀帖以自遣，偶爾也試著模仿臨習一番。當時的國文老
師也擅長書法，看他認真好學，習字用心，曾贈送行書作品一件，以茲
鼓勵。

　　至於黃朝謨所深感興趣的畫圖，初中時期美術老師黃雅頌和佟家
斌（亂針繡專家），以及高中時期的劉執中老師都給予很多的指導和鼓
勵。尤其劉執中老師，平時常咬著大菸斗瀟灑俐落地示範水彩畫，往往
片刻之間，就完成了一幅美麗的畫作，而且舉止風度，比起其他學科老

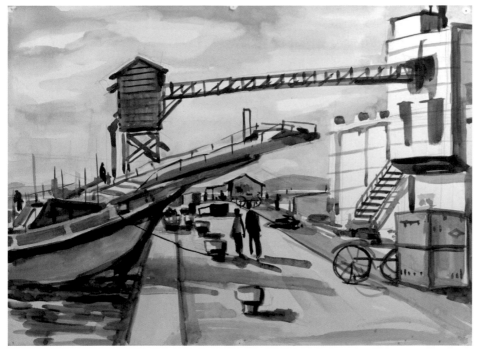

[左圖]
黃朝謨　東港海墘　1960
水彩　39.5×55cm

[右上圖]
1956年，黃朝謨高中一年級
留影。

[右下圖]
1960年，黃朝謨服役時期戴
頭盔的側影。

師更顯從容自在，讓高中時期的黃朝謨頗為羨慕。當時覺得如能像他一
樣，當個中學的美術科任老師，學以致用，也是令人嚮往的職業，因而
更增強他對於作畫的興趣。校內甚至連教體育的許昇龍老師都看出他對
美術方面的潛力和興趣，還鼓勵他：「喜歡畫就到巴黎去學。」然而在
當時一般人的價值觀裡，都認為當畫家難以養家糊口，是以高中即將畢
業，在準備大專聯招時，只得順從父母的期盼而報考將來有機會當醫生
的丙組，無奈落榜。

　　服役期間，黃朝謨主要待在原臺南縣境的隆田營區，士官職的他主
要擔任士官長的助理，因而得以負責文職工作，所以閒暇時，以練習書
法紓解軍旅生活之刻板和枯燥。部隊中副連長和幹事都寫得一手好字，
尤其副連長王虎臣的小楷，既勻整又靈活，讓他格外佩服。是以平時也
常觀摩他寫字並伺機請益。也曾跟著副連長及幹事，以部隊中如廁用的
黃色粗質草紙練習書法。由於部隊中練字有同儕作伴，可互相切磋，練
字又可安頓心靈，且又獲得明顯進境的激勵，因而讓他越寫越起勁。

從這段時期開始，黃朝謨養成了天天練字的習慣，甚至較為忙碌的軍事操練之片刻休閒時間，他有時也會用樹枝或細竹枝代替毛筆，在地上練習寫大字。自此以往迄於現今，書法成為他每天固定的日課，甚至與其日後的藝術風格之形成，產生了緊密的聯結。

自修投考大學美術系

結束兩年的軍旅生活之後，黃朝謨曾當了一年的郵務士，同時繼續

[右頁上圖]
黃朝謨　東港老家對街
1960　水彩　35.5×25.5cm

[右頁下圖]
2001年，位於東港延平路、黃朝謨的老家廳堂，黃家以「義薄雲天」為家訓。

1964年，黃朝謨與祖父黃漏澎合影於東港老家前面，門聯為黃朝謨所書。

準備大專聯招。經過一年準備之後，第二年考上位於臺中的逢甲學院（逢甲大學前身）夜間部會計系。就讀會計系期間，在偶然機緣下，經由當時正任教於高雄第八中學的國小和初中同窗謝建而之引介，認識極具雕塑造詣的第八中學黎用中老師（與陶藝名家吳讓農為北平國立藝專同學），經黎老師引導賞析其肖像雕塑作品，讓黃朝謨對雕塑藝術有了初步的概念，進而產生了興趣。雖然會計系的課業不難應付，但他始終覺得與自己的興趣落差太大。因此，念會計系的同時，也自修準備加考美術術科，隔年終於順利考上位於臺北陽明山的中國文化學院（簡稱「文化學院」，中國文化大學前身）美術學系。家人感受得到黃朝謨對於學習美術之興趣和理想的堅持，終於同意他選擇美術一途。

由於準備美術術科考試，在時間上正逢黃朝謨在逢甲會計系就讀，當時無暇也無錢學畫，因此，參加術科考試時水彩和書法就發揮原有的基礎；當年考國畫未規範畫題，可以自由發揮，因而黃朝謨就以外祖父店鋪神像軸及廟宇彩繪中常見，而且平時印象比較熟悉的《芥子園畫譜》中「焚香趺坐老僧」為題材，背稿繪寫以因應；素描一科，以前未曾用過炭筆，乾脆以自己帶來的炭精筆作畫。或許其繪畫潛力讓評審教授們感受得到，在學科方面也維持相當之水準的緣故，1963年夏天，終於順利通過大專聯考的窄門，如願以償地就讀他所嚮往的美術學系。

二、初入藝術殿堂的
華岡十年

位於陽明山華岡的中國文化學院美術學系，創系之初名師雲集，這些名師宛如穩健的舵手，引導黃朝謨進入學習藝術的正途。從大學生、助教以至講師，黃朝謨在文化學院前後十年間，轉益多師，視野為之大開。

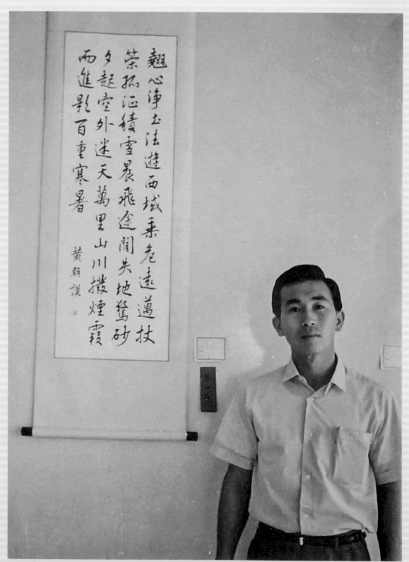

1965年，黃朝謨獲中國文化學院美術系系展書法類第一名。

[右頁圖]
黃朝謨　母校（局部）　1967
油畫　45×55cm
華岡博物館典藏

親炙眾多名師的大學生涯

中國文化學院創校於1962年，為前教育部長張其昀（曉峰）先生所創設，第一年僅招收八十名研究生，藝術研究所在當時稱為「藝術學門」，為該校十二個學門之一；第二年（1963）才開始招收大學部學生，美術學系也同時成立。1963年，黃朝謨以二十五歲之齡考入美術系就讀，成為該系的第一屆學生。中國文化學院美術系的創系主任，是借調自臺灣師範大學（以下簡稱師大）藝術系的孫多慈教授（半年多之後孫教授以事請辭，改聘前師大藝術系系主任莫大元為系主任），同班同學當中有以數位影像成名的李小鏡、雕塑家蒲浩明（日治時期前輩雕塑

[左圖]
1963年，黃朝謨攝於中國文化學院大成館入口，門牌為書法大師吳稚暉字跡集字而成。

[右圖]
1964年，黃朝謨持所習日本劍道裝備攝於東港家中，牆上掛著祖父購自日本人之達摩像。

家蒲添生之子），以及70年代初期在比利時頗為活躍的郭榮助和畫家吳
正富、林峰吉等人，這一班可謂人才濟濟。

　　文化學院美術系創系之初，秉承創辦人張其昀先生之崇高理
想：「旨為復興中華文化，培養專門人才，故在課程上採中西藝術之
長，純藝術與實用藝術兩相兼顧，相輔相成，以團結藝術力量，配合國
家建設，發揚民族精神，溝通世界藝術潮流為宗旨。」所以第一屆的課
程無專長分組，中西兼學，而且樣樣都要修全。當年黃朝謨在系上所修
之美術專門課程的名稱及授課教師，雖然歷經半個世紀，不過迄今他仍
然記得大多數。如素描教師：李石樵、孫多慈（較忙時，常由吳承硯老
師或徐孝游助教代課）；油畫教師：廖繼春、林克恭、楊三郎；水彩教
師：馬白水、吳承硯；國畫教師：金勤伯、胡克敏、宋邦泉；版畫教

23

師：吳本煜；書法教師：王壯為、陳子和；篆刻教師：曾紹杰；西洋美術史和中國美術史教師：劉河北；藝術概論教師：凌嵩郎；美術設計教師：葉于岡；解剖學教師：吳承硯；攝影教師：郎靜山；透視學和圖學教師：莫大元。其中不少來自臺灣師範大學、國立藝專以至於政工幹校（政戰學校）的臺柱名師，雖然文化學院地處偏遠的山區，但環境清雅自然、景色宜人，有助於境教；尤其孫多慈、莫大元兩位系主任人脈廣闊，加上張創辦人的光環加持，因而能陸續聘得名師上山授課。這些名師宛如穩建的舵手，讓黃朝謨視野為之大開，同時也走向大格局的正途。

　　孫多慈主任雖然任教期間極為短暫，然而黃朝謨迄今仍然記得，當年她曾帶領文化學院美術系第一屆學生觀摩臺灣師範大學藝術系（今臺灣師範大學美術系）的人體素描課，當時模特兒是有名的林絲緞小姐，讓黃朝謨第一次看到人體模特兒及畫人體素描的上課情形。

　　由於年齡較大才進入大學的緣故，黃朝謨對於大學四年的學習生涯與機會，格外地珍惜，不論術科或學科，他都相當用心而投入，課餘時

1968年，黃朝謨（右）與師長合影於文化學院教授宿舍前，左起吳承硯、吳季札、孫多慈、單淑子等。

間也常邀約班上幾位比較用功的同學一起外出寫生。教水彩和解剖學的吳承硯老師，當時住在校內教師宿舍，其個性開朗而熱心，有時也會帶領同學們一起外出寫生，甚至曾帶著他們去中橫公路徒步寫生。黃朝謨與這位仁厚的師長個性頗相契合，常利用機會觀摩其作畫並向其請益，同樣地，吳承硯也頗為欣賞黃朝謨的用功精神，加上吳師母單淑子女士頗為慈祥，也非常關懷學子們，因而吳、黃兩人彼此之間的師生情宜特別深厚。

擅長服裝設計的葉于岡老師，頗為欣賞黃朝謨的設計作業，曾鼓勵他走向應用美術的設計領域，然而吳承硯則看中他在純藝術方面的潛能，鼓勵黃朝謨朝繪畫方面去用功及發展，由於黃朝謨對吳老師的親切感所致，因而最後的選擇是聽從吳承硯的建議。

在書法課中，陳子和老師認為長期寫顏、柳字體，定型之後不易跳脫，因而指導黃朝謨臨寫褚遂良楷書《枯樹賦》和《哀冊》，以及歐陽詢的《九成宮醴泉銘》，此外他也從歐體系統的《黃自元九十二法》之讀帖，去體會楷法結構之要領，因而書法方面獲得了脫胎換骨的進境。加上王壯為老師教他寫王右軍行書《聖教序》的要領，都讓黃朝謨有豁然開朗的領悟。到了大二時，他的書法，不但在系展中榮獲首獎，甚至還獲得國際婦女會主辦的書法比賽第二獎。

具有留學英國、法國和瑞士背景的油畫

【關鍵字】

吳承硯（1921-1999）

吳承硯，江蘇江陰人，其父吳麟若（蘊瑞）曾任中央大學和東北大學教授，為體育學領域學者兼收藏家。吳承硯於1947年畢業於南京中央大學藝術系，在學期間深受徐悲鴻、呂斯百、費成武、李劍晨等人之影響，重視造形嚴謹、忠實於自然之畫風。1948年與夫人單淑子（也畢業於中央大學藝術系）來臺，最初任教於臺南縣鹽水初中，曾教過嘉義油畫名家林國治。1963年中國文化學院美術系創立，應孫多慈系主任之聘前往任教。其油畫作品曾獲中山文藝獎，以及中華民國畫學會金爵獎等榮譽，1991年自文化大學退休，前後任教文化大學計二十八年，培育過很多傑出弟子，黃朝謨是他所教過的第一批大學生，師生情誼頗深，1999年病逝於臺北。

黃朝謨　吳承硯老師化療中　1999　水彩　尺寸未詳

2002年母親節時，黃朝謨拜訪師母吳承硯夫人單淑子女士。

林克恭（1901-1992）

林克恭，1901年出生於臺灣板橋林家花園，為板橋林家之成員。1925年畢業於英國劍橋大學法學系，復入倫敦大學斯雷德美術學院、巴黎裘里安美專及瑞士日內瓦美術學院研習繪畫。曾以水彩畫作入選英國皇家美術展覽會。1937年擔任廈門美專校長。戰後返臺，於1956年開始應聘政工幹校藝術系專任教授，1963年中國文化學院成立美術系，亦應聘前往兼課。曾任教育部美育委員會委員，並擔任全國美展和國軍文藝金像獎之評審委員。1970年代初期應聘擔任巴黎國際青年美展及巴西聖保羅雙年美展之評審委員，曾獲頒中華民國畫學會金爵獎。為國內輩分及繪畫造詣極高之前輩西畫名家，也是影響黃朝謨最深的師長之一。

林克恭教授夫人海蒂（坐者）路過布魯塞爾，與黃朝謨夫婦相聚於旅館。

教授林克恭，其畫風、創作理念以至於其為人處世之風範，讓黃朝謨深為認同。林克恭要求學生訓練「看」的層次功夫，強調面對著描繪對象，不必急著畫，要用心深入觀察、感受，看得深入、有感覺才畫。甚至白色的牆壁也能觀察出冷暖色階，以及明度層次之微妙變化。常提醒學生：「要當畫家，先做個普通人。」亦即不僅止於追求畫面之美感，應更進而誠懇、負責任地將美感經驗轉化發揮成為生命之美。此外，林克恭也希望學生作畫要「意在筆先，筆無妄下。」林克恭的諸多觀點，對於黃朝謨日後之藝術生涯，都產生相當程度的觀念引導作用。

以色彩絢麗多變而享譽畫壇的廖繼春教授，平時授課比較少講道理，往往藉著示範及修改學生畫作來啟發學生，讓學生自行觀察體會，比較偏向於讓學生自由發揮，偶爾無意之中講到一兩句作畫的道理，尤其顯得格外經典，迄今黃朝謨還特別記得廖繼春所說過的：「色面對，最重要，不需在意色彩是否透明。」

馬白水老師教水彩，則要求學生必須先背誦他親自編的：「三大塊，六中塊，九小塊；上重下輕、左右分明；有水有彩……。」等韻文式的「水彩經」，讓學生按部就班，依循他所研創的模式入門學習。

具修女身分、曾留學義大利羅馬藝術學院的劉河北老師，在西洋美術史課堂上，對西方藝術風格演變，以及畫家特質介紹頗多，讓黃朝謨感到收獲甚多。這位氣質高雅又關愛學生的老師，也鼓勵同學們有機會留學國外，以拓展視野。

除此之外，與黃朝謨頗具交情的吳承硯老師，其「忠實於自然」之理念，以及善用補色之特質，對於黃朝謨日後之創作生涯，也產生綿綿不絕的深遠影響。

在短短的大學四年期間，接受到如是多元的畫風及教學方法的指導，黃朝謨除了認真把握、追隨這批名師學習的機會之外，並沒有震懾於這些名師的高知名度而完全依附於老師之畫風，他努力嘗試吸取與自己感受和想法相近頻率之部分，進而消融內化。

檢視黃朝謨大學時期的作品，大致以文化學院校園及鄰近地區之

1963年，黃朝謨就讀中國文化學院美術系一年級時留影。

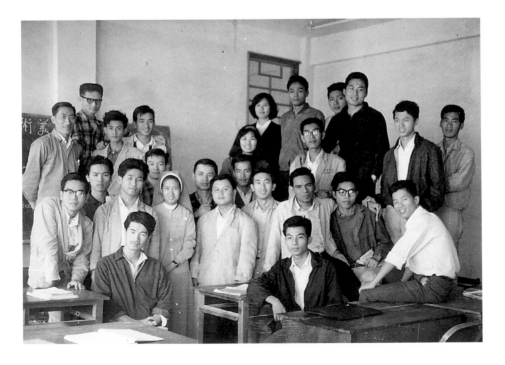

[左頁上圖]
1969年，文化學院美術系油畫課時，師生至陽明山寫生。右起：黃朝謨、蒲浩明、廖繼春教授、徐祖勳與郭榮助。

1967年，劉河北教授（著修女服者）與文化學院美術系同學合影於西洋美術史課後，黃朝謨立於二排右起第四。

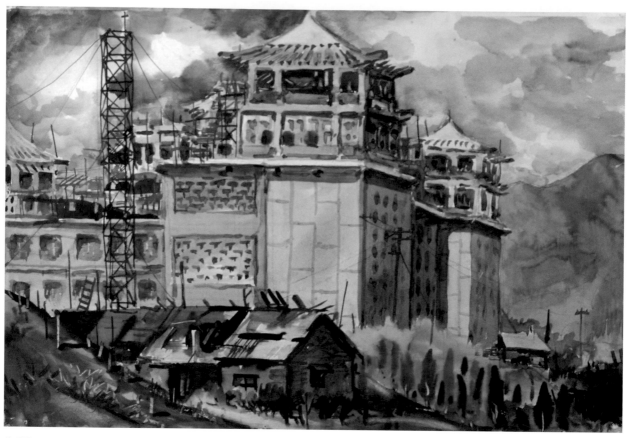

黃朝謨　華岡大仁館　1964
水彩　39.5×55cm

寫生為大宗，1964年的水彩習作〈華岡大仁館〉和〈華岡大成館〉，都是採清雅淋漓的透明畫法，畫面上微妙的補色運用，紫色基調和宛若寫意水墨畫的筆觸，以及渲染趣味等方面，顯然受到吳承硯老師不少的啟發；〈華岡百花池〉(P. 30上圖) 簡淨優雅，晨霧如紗，水面如鏡，已然加入了較多的個人感受和想法。1966年從另一角度重畫〈華岡大成館〉(P. 30下圖)，構圖更趨精簡有力，背景的紗帽山以厚實沉重的不透明畫法，反襯大成館建築物的晶瑩透明畫法，對比得強明有力，林木植栽也同樣摻雜透明和不透明畫法，筆觸簡潔俐落，頗具節奏感，實踐了廖繼春老師所說「色面對，最重要，不需在意色彩是否透明」的說法。此時黃朝謨之水彩畫風上已然脫離了單一老師的影響，而呈現出自我感受與大自然和師承傳統進行對話的跡象。

大約從1966年開始，黃朝謨的油畫作品大量出現。〈夕照觀音

黃朝謨　華岡大成館　1964
水彩　39.5×55cm

山〉（P. 31下圖）大膽地摻用白色調，並以俯視遠眺河面沙洲取景，看似單純的畫面中，隱含著微妙的補色運用及色彩變化效果，這種蘊含補色運用的白灰調畫風，亦見於同一年的〈樹林水渠〉（P. 33右上圖），其色彩顯然受到林克恭不少的啟發。〈夕照觀音山〉（P. 31下圖）裡曠遠的大氣感，隱現落照餘暉，頗有唐詩「江流天地外，山色有無中。」之意境。

　　對照於〈夕照觀音山〉的內斂和空靈，同一年所畫的〈淡水紅教堂〉（P. 31右上圖）則顯得外爍而開朗，色彩之絢麗似受廖繼春老師所感染，但卻畫得比較具象些。上述兩件早期的油畫風景寫生作品相同之處，則在於宛如寫意水墨畫的書法性筆趣，以及互補色之巧妙運用。

　　1966年的〈軀幹石膏像〉（P. 32右圖）巧妙地運用補色，詮釋白色石膏像的色階、塊面的變化，石膏像和木質臺座，以及背景牆面的質感和空

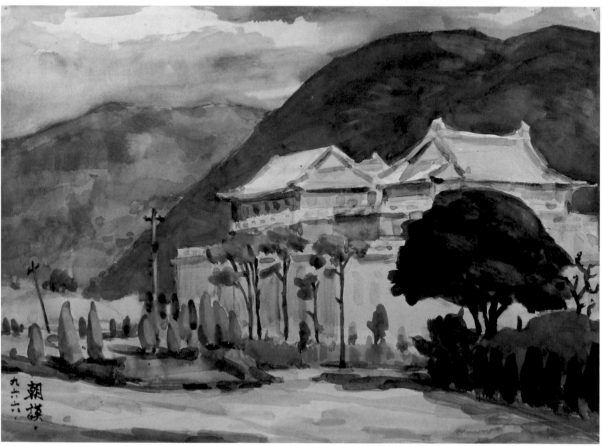

朝議
一九六六
山

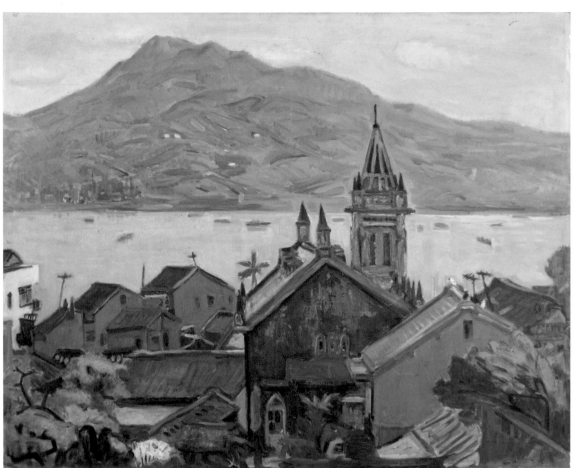

黃朝謨
華岡百花池
1964
水彩
39.5×55cm

黃朝謨
華岡大成館
1966
水彩
39.5×55cm

黃朝謨
淡水紅教堂
1966
油畫
65×80cm

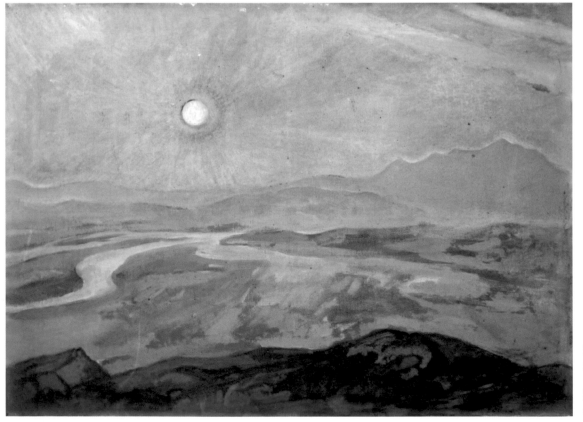

黃朝謨
夕照觀音山
1966
油畫
52.5×72cm

31

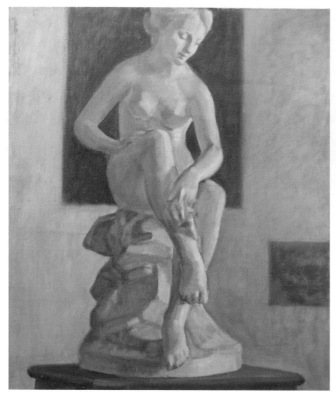

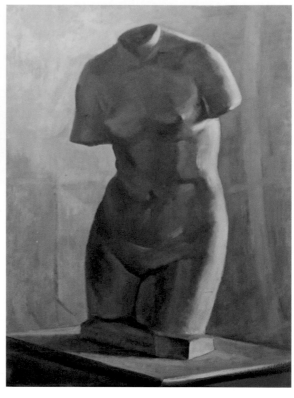

[左圖]
黃朝謨　女石膏像　1966
油畫　53×45.5cm

[右圖]
黃朝謨　軀幹石膏像　1966
油畫　60.5×45.5cm

[右頁左上圖]
黃朝謨　人體　1966
油畫　61.7×46cm

[右頁右上圖]
黃朝謨　樹林水渠　1966
油畫　72×60cm

[右頁右下圖]
黃朝謨　基隆港　1967
油畫　45×37.5cm

間感的表現，都頗為細膩而自然，頗能實踐林克恭教授對於色彩、質感及空間之觀察和表現之需求。以該校體育系班代為模特兒，特寫裸露上半身的男性胸像〈人體〉，顯現出大三時的黃朝謨對於解剖學已具備相當之素養，畫中將油畫顏料發揮得宛如水彩一般，別具東方繪畫藝術的透明特質，下側簽屬不同的「521038」字樣，是黃朝謨大學時期的學號，在畫面中，這組數字似乎融成畫面造形結構的局部，頗能發揮平衡畫面之作用。

到了大四時期，黃朝謨似乎曾經有意對於畫面的造形和結構進行簡約單純化而近於半抽象之嘗試。如油畫作品〈基隆港〉，畫面宛如由水平線和垂直線所分割之抽象色塊組構而成，頗具平面性半抽象趣味，下方的倒影有畫龍點睛之作用，相當具有現代感。同一年的水彩畫〈影子〉（P. 34），也放膽將社區寫生之景物精簡化、造形化，明快對比的光影效果，更顯精簡有力。此一風格在1968年的水彩作品〈紅屋〉（P. 35上圖）一

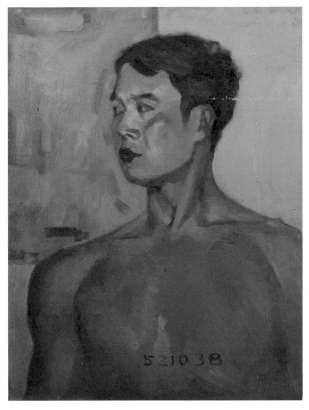

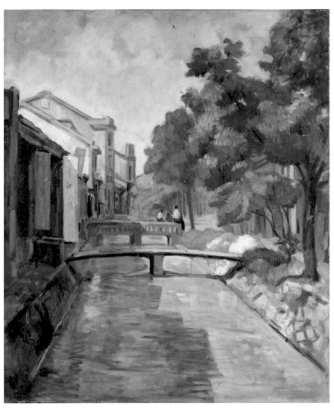

作中，有了更為成熟的展現。

　　1967年，黃朝謨以野獸派手法，遠眺文化學院取景，畫出籠罩在夕陽西照之下的華岡景致、命名為〈母校〉(P. 35 右下圖)的油畫作品（現為文化大學華岡博物館收藏）。這件作品乍看之下，有些近於廖繼春教授之畫風，然而比廖師的野獸派畫風更為具象些，色彩的對比性更為強烈；近景坡道運用富於彈性的渴筆線條勾畫，類近於華人藝術傳統的解索、披麻皴法，顯然是書法筆趣之運用，此一部分又與林克恭教授有相近之意趣；以黃色為統調的高彩度畫面，蜿

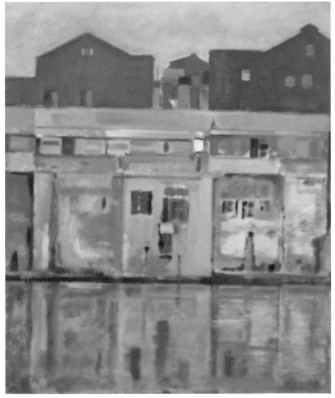

黃朝謨　影子　1967　水彩
尺寸未詳

蜒流暢的筆觸，運用黃、綠、藍、褐色彩，微妙的對比及調和原理之運用，營造出光影律動及空間的層次感，顯得豪邁而具有個性。畫面彩度甚高，在黃朝謨歷年畫作中顯得格外強烈而耀眼，文化學院的宮殿式建築，則以淺灰藍的模糊輪廓，矗立於遠巒山頭，強明的彩度和明度之對比，頗能營造出大氣空間感。這件作品算得上是黃朝謨在歸納內化大學時期所學，用自己的感覺嘗試著與大自然進行更為直接的對話之作。

▍獲聘返母校擔任助教

[右頁上圖]
黃朝謨　紅屋　1968　水彩
39.5×55cm

[右頁下圖]
黃朝謨　母校　1967　油畫
45×55cm　華岡博物館典藏

　　大學時期極為用功的黃朝謨，於1967年6月，以總成績第一名畢業，

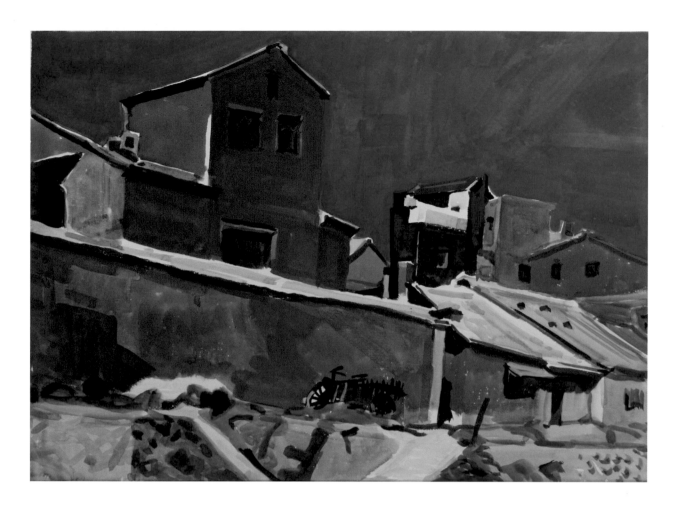

隨即很順利地應聘而任教於省立屏東中學南州分部，同時也至潮州中學兼授美術課，因而結識了潮州中學的美術老師莊世和。其後不久，接到文化學院美術系系主任莫大元教授之書信，邀請他回母校擔任助教。基於服務於大學院校較具發展性，以及臺北為全臺首善之地區，文化資訊之便捷等因素的考量，遂於1968年2月返回文化學院美術系擔任助教。

　　返回母校擔任助教以後，黃朝謨

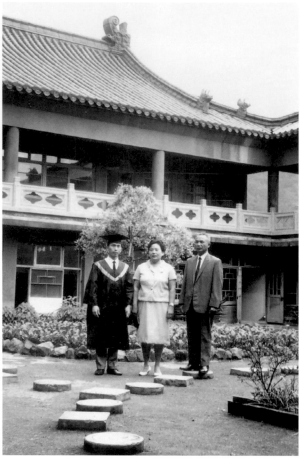

[左上圖]
1967年，中國文化學院美術系第一屆畢業美展於臺北新公園省立博物館舉行，黃朝謨與妹妹黃淑蓮合影於作品〈梯田〉前。

[左下圖]
1967年，中國文化學院美術系第一屆畢業美展於臺北新公園省立博物館展出。

[右圖]
1967年，黃朝謨於中國文化學院美術系畢業典禮後，與父母親合影於大成館頂樓天井花園。

以過來人的身分，向學校反應，爭取延長系館夜間開放時間，讓學生能擁有較多的作畫時間；另方面也鼓勵學弟妹們，利用夜間課餘，僱模特兒作人體素描之練習，同時也常陪著學弟妹們一起畫人體，因此助教時期，黃朝謨留下不少人體素描及油畫作品，如1968年和1969年分別以鉛筆和油畫所畫的〈兩裸女〉(P.39上圖，P.40右上圖)，在造形、結構之嚴謹度，以及姿態的自然方面，已達相當之程度，可見其悟性之高及用功之勤。

吳承硯教授在〈朝謨和他的畫〉一文裡面如此寫道：

「初來華岡，朝謨是第一屆我教的學生，因為只有一班，學生們都有濃厚的興趣，把握了所有的時間，專注在畫畫。……這一班學生之中最努力的便是黃朝謨，成績居首，留系任助教之餘仍不停畫畫。他把系裡的工作做的（得）周到，老師們都十分喜愛他這一位勤懇的助教，繼

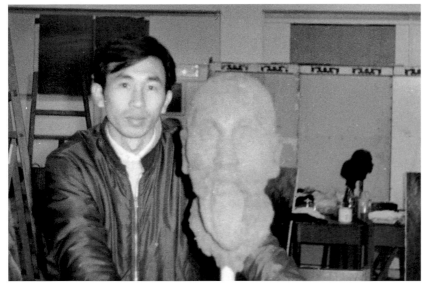

而升任講師。他在學生時期對我所授之藝用人體解剖學成績出眾，正想
將此課程由他來接替時，他已申請去比利時留學。」

　　從以上這段描述可以看出，不論其身分為學生、助教以至於授課之
講師，用功、敬業及謙和，始終是黃朝謨一貫的精神和態度。因此才能
獲得師長和學生之肯定。我們也得以瞭解他能夠在同儕之中脫穎而出，
獲聘返回系上擔任助教，而且也在任滿助教四年之際，順利地升等為講
師之原委。

　　助教的工作，除了處理系務瑣事之外，也包含至校內候車處，等
候並接送兼課之教授，因而與不少校外兼課教授建立了密切的互動關
係，以及請益機會。此外，黃朝謨也利用空暇時間去旁聽李梅樹、曾紹
杰、吳學讓、江兆申等人之授課，視野和人脈更加拓展。林克恭教授夫
婦（瑞士籍夫人海蒂女士，亦擅長西畫）每星期都有固定的一天，帶領
政工幹校藝術系的同事弟子群：方向、郭道正、金哲夫、鄧國清、武文
斌等人，外出寫生作畫，擔任文化學院助教以至升上講師時期的黃朝
謨，也獲得林克恭之同意，而加入了這團教授級的寫生團隊。

　　1969年夏天，晚黃朝謨三屆的學妹——黃夫人王玉蘭女士，油畫導
師為李梅樹教授，為了督導包括王玉蘭在內的幾位女同學，準備製作畢

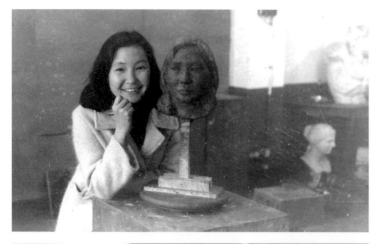

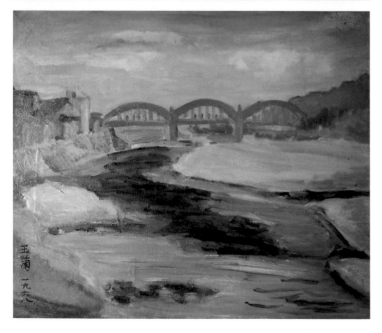

業展的油畫作品，李梅樹教授特別騰出自己位於樹林地區的一棟透天住宅，利用第三學年結束的暑假期間，讓這四、五位女學生集中住宿於樓上，並一起在樓下全心作畫。當時擔任助教的黃朝謨，為了協助指導，順便向李教授請益起見，亦請縈前往陪同作畫。也由於這段機緣，不但讓他有機會得到李梅樹教授的指導，進而讓他與王玉蘭女士發展出更加親近的情誼，為美好姻緣鋪下了坦途。

黃朝謨早年在素描和解剖學方面，下過很深的功夫，目前他仍保存全套大學時期的解剖學作業，以及不少助教時期精采的素描作品。1968年5月他於文化學院素描教室所畫〈恩師吳承硯教授〉（P.23右圖），在極短暫時間內，速寫掌握住吳承硯作畫之神情，簡潔數筆勾畫，筆勢流暢飛動，而將吳承硯之特徵和神情詮釋得非常傳神，堪稱「筆簡神全」之精品。1969年12月中旬，他曾與學生請老榮民伯伯夜間到素描教室充當模特兒，當場速寫了〈老榮民〉（P.41右上圖）、〈老榮民的手〉（P.41左上圖）等幾件系列性素描作品，可謂之「形神兼備」。這類速寫精品，

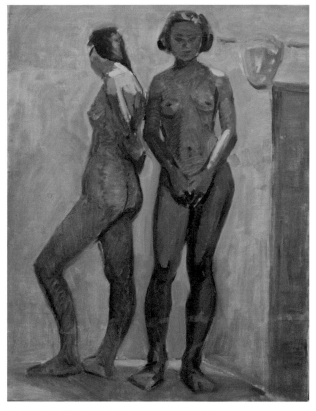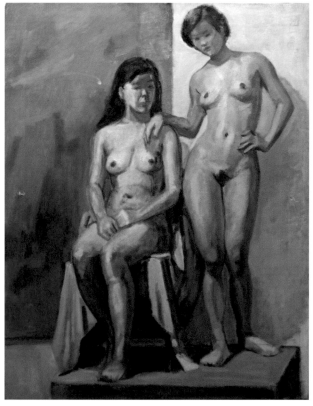

[左上圖]
黃朝謨　兩裸女　1969
油畫　64.2×49.5cm

[右上圖]
黃朝謨　兩裸女　1969
油畫　60.5×47cm

[下圖]
1969年，黃朝謨、王玉蘭（左二人）與師長合影於文化學院美術系素描教室。右起：吳承硯教授、同學朱美英、李梅樹教授暨模特兒蘇小姐。

[左頁上圖]
1968年，王玉蘭與黃朝謨所作她自己的頭像合影，攝於文化學院素描教室。

[左頁中圖]
1968年，黃朝謨擔任文化學院助教期間製作王玉蘭頭像，特請李梅樹教授至素描教室指導。

[左頁下圖]
王玉蘭　三峽　1968
油畫　45.5×53cm

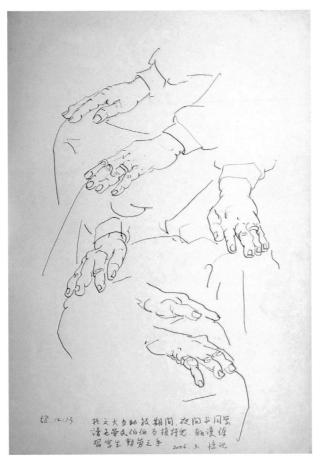

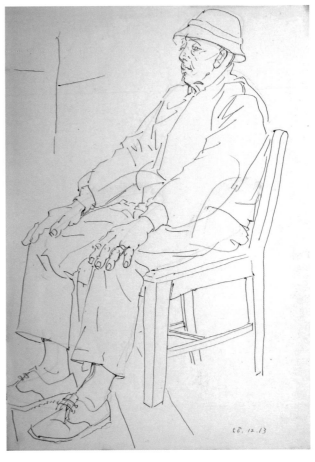

雖然完成前後時間都不過數分鐘，但其間卻蘊藏著多年修煉之苦功及深入之觀察，其精采之程度，毫不遜於正式作品的階段性精品，正所謂「無意於佳，乃佳」之道理。此外，這段時期他也常以鉛筆作人體素描，然後進而發展成為油畫作品，從畫中模特兒或坐或站姿勢之穩定自然，以及骨骼、肌肉狀態之嚴謹度，亦可看出其當年用功之情形。

1969年，王玉蘭女士正值大三，時任助教的黃朝謨在素描教室以油畫繪寫其立姿畫像，畫中女主角穿著淺藍色洋裝，身體微側而重心落於左腳，右手輕搭在較高木櫃之邊角上，頭紮馬尾，側臉之面部以較為統調的簡約筆觸處理，黃朝謨將解剖學的素養發揮於畫中，因而站姿穩定而自然，也實踐了林克恭教授所要求「畫模特兒要站得起來」的原理。空間、質感及光影的詮釋，也頗為細膩而用心。畫面左側較低木櫃上，擺置著黃朝謨為畫中女主角所塑造的正面石膏頭像，石膏像與真人，一

正面、一側面，對照呼應得極為有趣。擔任助教以後的黃朝謨，似乎對於繪畫的空間問題特別用心探討。1973年已升任講師的他，曾在文化學院的《美術學系系刊》第三期裡頭發表〈簡談繪畫的空間〉一文。其中提到：

　　畫家在處理畫面時，不僅注重畫面上物象的描寫部分，而在描寫物象以外的部分也要同樣去設想，也就是說要把握住物象立體的關照，同樣去把握圍繞著物象的有深度的空間，又物象與畫面平行伸展的實質空間的接觸關係，這些很重要的問題，也是作畫時不能忘記的事實。

　　……所以描寫物象以外的背景時，能夠看見那個空間狀態的壁（包括有限物象背景與無限宇宙空間的背景）去觀察其關係而描寫出來。這裡所提到的壁不是物象的輪廓（指左右可看到的閉鎖輪廓及物象前後看不到的輪廓）緊接著，壁與物象是持有距離的，這就是平面上表現空間所感到困難的地方。……把背景的空間部分，如用描寫畫面有物象的部分那樣的重要去描寫，達到有實際空間能容納物象的感覺……。

　　這些論點，雖無高深的學術理論，但是卻相當務實，而與繪畫創作直接聯結，顯然是基於創作實務經驗的心得之歸納。從黃朝謨助教時期以來的作品，包括1969年的〈玉蘭畫像〉在內，都可看得出他對於背景呈現如同上述的空間處理方式，並發揮相輔相成的統調之畫風特質。

　　1970年黃朝謨再畫的〈玉蘭畫像〉（P.44），採半身坐姿，臉部和髮型之描繪格外具體。筆觸豪健瀟灑，色彩結合了廖繼春的絢麗和林克恭的內斂，以及吳承硯的優雅，洋溢著開朗的朝氣，似乎預告著兩人之喜事已近的氛圍。這種色彩特質，在其同一時期的〈蓮霧〉和〈浣衣〉等作品中，也有相近之展現。

　　大約與第一件〈玉蘭畫像〉同一時期，黃朝謨也參考其祖父、祖母之老照片，採用比較古典之手法，繪製〈祖父畫像〉和〈祖母畫像〉（P.45），這一套作品基於記錄性之意義，因而臉部特徵和神情之刻畫特別細膩，以達「忠實於原貌」之目的。色彩和筆觸方面也採比較內斂的含蓄手法，與其同時期的畫風，頗不一樣。

[右頁圖]
黃朝謨　玉蘭畫像　1969
油畫　116×90.5cm

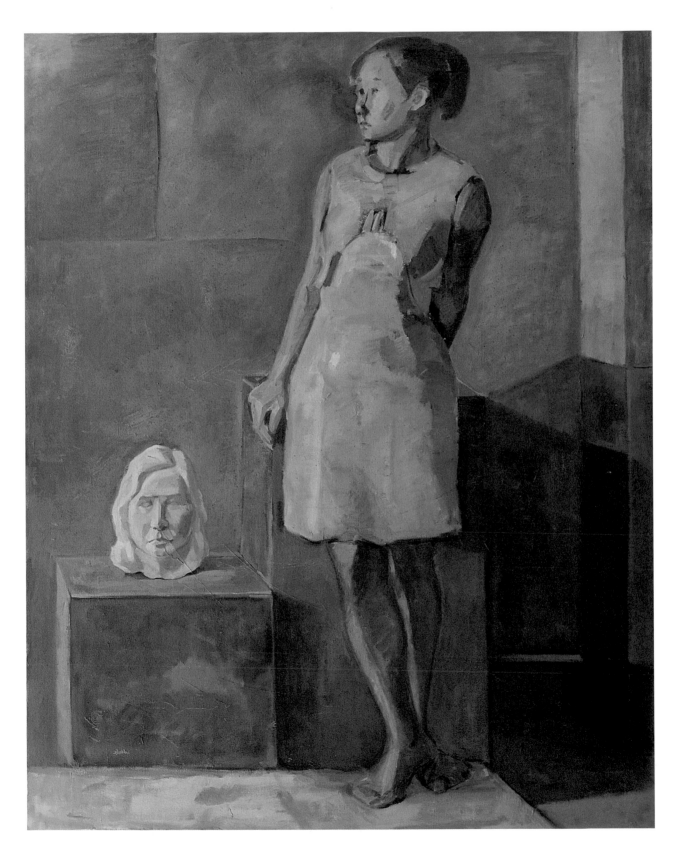

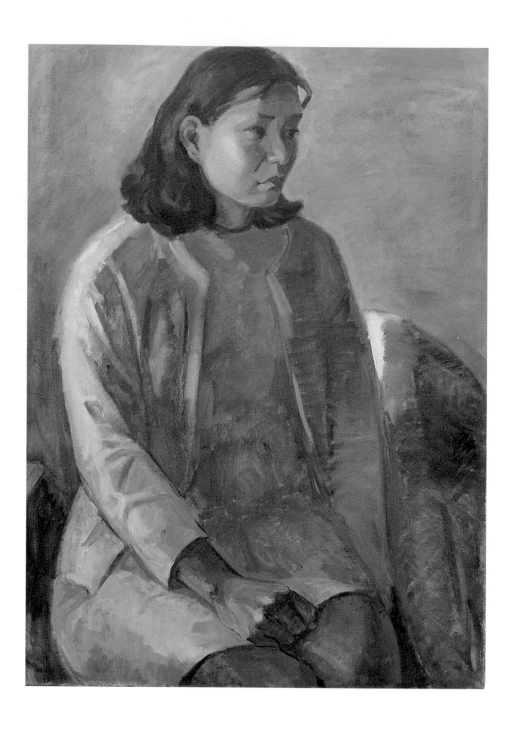

黃朝謨　玉蘭畫像　1970
油畫　72.5×52.5cm

　　黃朝謨在文化學院擔任助教不久後，剛從日本東京藝大學成返國
的陳景容應聘任教於板橋的國立臺灣藝專，也應邀前來文化學院兼授素
描、油畫和版畫等課程。陳景容在臺北市區的金門街畫室，每星期的固
定時間都僱用模特兒供同好作畫。基於同事的機緣，黃朝謨也常前往一

[左圖]
黃朝謨　祖父畫像　1969
油畫　65×53cm

[右圖]
黃朝謨　祖母畫像　1969
油畫　65×53cm

起畫模特兒。當時陳景容已開始嘗試神祕陰森的超現實畫風，畫室內常
有牛頭骨的擺設。由於大學時期林克恭教授在課堂上喜歡以透明玻璃器
皿及白布、白雞蛋、白瓷器作教學，希望學生們藉「比白」來訓練質
感、色階和空間感之營造。牛頭骨造形凹凸虛實，四面八方各個角度所
產生的白色，使得色階變化相當豐富，非常適合於詮釋白色的色階層
次、塊面以至於空間，因而黃朝謨這段時期曾取材於牛頭骨，運用比
較寫實的手法，連續畫了幾件系列性的靜物畫作。相對於其大四所畫
的〈母校〉之奔放、豪邁、高彩度的浪漫精神，牛頭骨靜物系列則顯得
理性、嚴謹而且低彩度。

　　1969年春天所畫的油畫作品〈寂（牛頭與燈）〉(P.46)，是黃朝謨參
加當年全國大專院校美術科系教授聯展之畫作。畫中以一顆擺置案上的
白色牛頭骨，搭配一盞老舊的石油燈為主題，畫面造形嚴謹，油燈的玻
璃燈罩，已生銅綠的銅質外殼，以至於牛頭骨、桌面和牆面之質感都詮

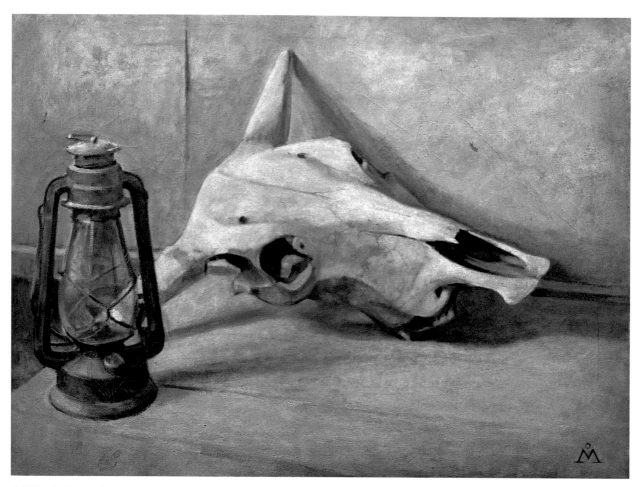

黃朝謨　寂（牛頭與燈）
1969
油畫　45.5×60.7cm

[右頁上圖]
黃朝謨　新生北路　1972
水彩　39.5×55cm

[右頁左下圖]
黃朝謨　牛頭與燈　1969
油畫　90.7×72.7cm

[右頁右下圖]
1988年，陳景容（左）訪布
魯塞爾旅遊寫生，黃朝謨長女
大芬陪伴參觀美術館，攝於國
王禮拜教堂前。

釋得相當到位，空間也處理得頗為細膩，全畫似乎隱約罩上一層薄薄的
灰藍調，因而降低了彩度，但其中卻潛藏著豐富的色彩變化，桌面色彩
處理得宛如水彩一般，頗增清雅空靈意趣。雖然牛頭骨是陳景容常畫的
題材，但黃朝謨所畫的牛頭骨，色彩卻不同於陳景容的單純而神祕，而
是另具一股貼近生活的溫度。

　　擔任助教時期，黃朝謨曾賃居於臺北市的新生北路，因此有一陣子
常以鄰近一帶的風景取材寫生。有時會選取同一景，在不同時間下作反
覆的觀察、描繪。據他所述，這是基於「把風景作為學習的對象，……
想學習其不變的本質」之考量而為的。1968年他所畫的〈拂曉時分〉
和〈有霧的早晨〉，都是利用大清早時辰，在住處附近取景於瑠公圳所

46

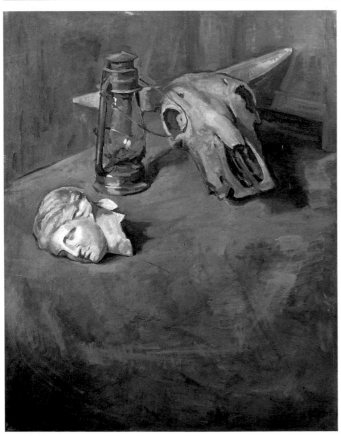

黃朝謨　陽明山山仔后　1970
油畫　61.7×72.5cm

畫的同一系列作品。兩件作品都順著河渠直接描繪遠眺景致，水面如
鏡，虛中有實，天光樹影、橋蔭輝映成趣，非常自然而簡潔。畫中運用
透視法及色彩明度和彩度的變化，以營造大氣感。〈有霧的早晨〉地平
線更加拉高，也更加對比近、中、遠景的肌理、彩度和明度，以強調遠
近距離感。觀賞的視線起自左下方的渠口，渠道向右之後再往左，呈圓
弧形蜿蜒迴流，其消失點落在遠景公賣局建築物處。公賣局松山菸廠灰
褐色的煙囪隱隱矗立於天際，頗能產生視覺上的聚焦作用。筆觸雋爽俐
落，其中幾道宛如乾筆的醒目提筆線，在畫面中好像骨架一般，發揮了

黃朝謨　三峽　1969　水彩
尺寸未詳

畫龍點睛之效果。這兩件作品，均堪稱黃朝謨助教時期寫景作品的階段
性代表作。

　　1969年的〈樹林河溝〉則採正面直接特寫河溝。色彩多用中間色並摻
以白色，其間又蘊含著補色之變化效果。乍看之下，色彩並不搶眼，卻
含蓄有韻而頗為耐看。其間摻雜幾道彩度較高而近於純色的筆觸，頗具
醒提作用。筆觸、色彩均內斂而嚴謹。河溝內的水緩緩流動，映照著陽
光和屋影、樹蔭，水光粼粼，頗為細膩而層次豐富。為透視構圖的穩定
性，以及灰藍調的沉靜色彩，增添了微妙的律動感和虛實變化之趣味。

　　此外，黃朝謨助教和講師時期，也有幾件具有實驗性的作品，頗為
特殊。如1969年的水彩畫〈三峽〉，簡逸清雅，宛如減筆禪畫；1970年
的〈陽明山山仔后〉，摻進了野獸派和立體派之理念，將油畫顏料處理

[右頁上圖]
黃朝謨　新生北路
1972　油畫
31×40cm

[右頁中圖]
黃朝謨　新生北路
1972　油畫
44×59cm

[右頁下圖]
1972年，黃朝謨
擔任文化學院美術
系講師，於宜蘭吳
沙紀念館寫生。

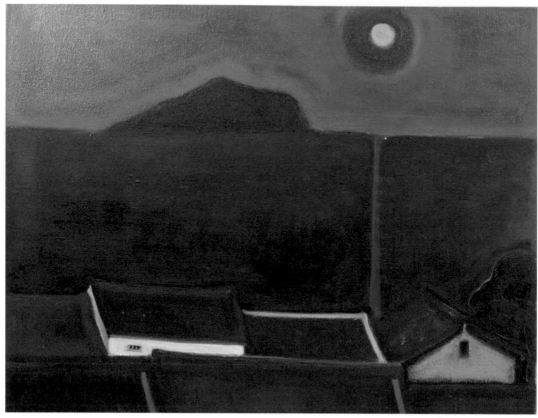

黃朝謨　龜山島夜
1971　油畫
41×53cm

黃朝謨
新生北路夜景
1972　水彩
39.5×55cm

得宛如水彩之透明感，畫面強明有力，頗具現代感；1972年的水彩畫〈新生北路〉(P.47上圖)，也有相近之意趣，為較趨簡靜清雅；1971年的〈龜山島之夜〉，單純而平面，氛圍沉靜幽玄，有近於「存在主義」之意境。

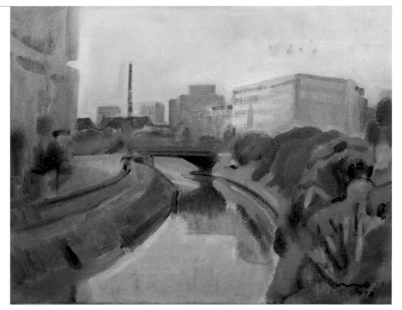

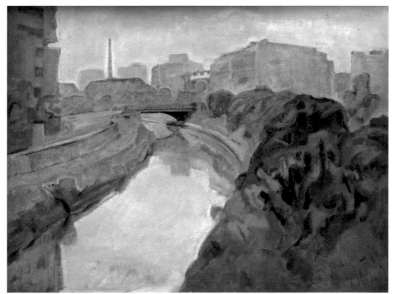

升等為講師

黃朝謨講師升等著作《繪畫空間之研究》一書，從古來西方繪畫空間表現之演變、繪畫上空間的解釋、西方哲學家對於空間之看法，以至於各種繪畫空間表現類型之分析等層面探討之鋪陳，進一步帶到與其繪畫創作體驗較為直接關聯的「空間表現與構圖本質」和「空間的表現與畫面的背景」之重點，然後再對中西繪畫空間表現的異同、優劣及其影響作一扼要綜論。其中，部分重要論點，也濃縮成〈簡談繪畫的空間〉一文，發表於文化學院的《美術學系系刊》第三期（如前述所引）。在藝術

學文獻極為貧乏的1971年,如是之論述稱得上相當契合創作實務而且言之有物。

1973年畢業於文化學院美術系的黃才郎先生(現任國立台灣美術館館長),在為黃朝謨1990年出版之畫集寫序時,回憶到當年黃朝謨老師正從事《繪畫空間之研究》的升等論文之撰寫:「……教職之餘暇,作畫、研讀資料完全把自己投注於繪畫空間的研究課題裡。…其間若有所得,黃朝謨總會把他個人的體會,改以淺顯、明白的譬喻,在課堂上與學生共享。當年倍受學生之擁戴,咸認為『最誠懇的畫者』、『把畫分析清楚,把話說得明白』的老師。這股親切力,對一個大學美術教師而言是一項尊榮。」

從上面這段描述,顯見助教和講師時期黃朝謨的學術研究,是與創作及教學緊密結合的,因而在課堂上可以充分的發揮,再加上其認真、熱心、親切、隨和之個性,可想當年受到學生歡迎之程度。或許由於如是之故,經過四十多年以後,迄今彼此師生情誼仍然相當深厚。

1971年8月,黃朝謨以《繪畫空間之研究》,順利通過講師之升等審查,同年11月13日,與任教於基隆安樂國中的學妹王玉蘭締結連理,有情人終成眷屬。升任講師以後,基於油畫、水彩等課程都已有前輩師長擔任,因而主要講授素描和雕塑兩

門課程。其中雕塑一科，雖然未曾接受過
專業訓練，然而就讀逢甲學院時期，曾受
高雄第八中學的黎用中老師指點過雕塑藝
術之鑑賞要領；就讀文化學院時期，也曾
隨班上同學蒲浩明，前往其父蒲添生位於
林森北路的工作室，當時蒲添生正接受委
託，製作黨國元老吳稚暉之銅像，黃朝謨
因而得以參觀其工作情形。由於他多年持

續針對素描和解剖學下過苦功，因而結合向黎用中、蒲添生等人的請益
心得，以及材料運用的鑽研和嘗試，轉化成為雕塑製作和教學，居然能
夠應付自如，這種觸類融通之能力，實非常人所及。除了顯示其天賦之
外，其用心的程度也是不言而喻。當時他的雕塑作品，多作寫實的頭像
或半身胸像，以大學時期他為祖父漏澎公，以及夫人王玉蘭所塑的頭
像來看，可以看見黃朝謨對於五官特質和神情的掌握已見功力，顯見
其觸類旁通的轉化材質表現之潛能。1973年，他甚至撰寫專文，探討20
世紀西方對於立體空間作革命性創作表現的雕塑大師亨利摩爾（Henry
Moore），發表於《美術雜誌》第27期，顯見他對於當代雕塑風格發展脈
動的關注。

　　在黃朝謨升等為講師即將屆滿兩年之際，大學同學郭榮助在比利
時獲得美術領域獎賞的訊息披露於臺灣的《美術雜誌》裡頭，當時政府
剛退出聯合國不久，能在國外受到肯定，似乎更加令人矚目。郭榮助寫
信給黃朝謨，述說他在比利時留學及生活之概況。當時在比利時留學幾
乎免學費，郭榮助還特別向黃朝謨強調，「只要每星期在當地餐廳打工
兩天，即可維持一週生活的開銷。」這句話深深打動了想要拓展視野的
黃朝謨，並與妻子商量，夫人王玉蘭女士為了讓先生追尋理想，也爽快
地答應，並予以全力支持，同時獲得父母親同意之後，遂透過郭榮助之
協助，以大學教師國外進修增能案（得免經過留學國家的語言能力檢
定），申請進入位於比利時首都布魯塞爾的皇家藝術學院留學。

三、異國文化環境的調適

歐洲藝術學院的教學及藝術學習環境與國內有所不同，看是較自由，實際上是靠自動自發去學習。……置身於多元文化的大環境中，因而產生尋根的強烈意念，如何突顯自己的風貌，能與其他外國人有迴異之風格，成為重要課題。

——黃朝謨

[下圖] 1981 黃朝謨拜訪母校比利時布魯塞爾皇家藝術學院。

[右頁圖] 黃朝謨　留情（局部）　1991　油畫　50×60cm

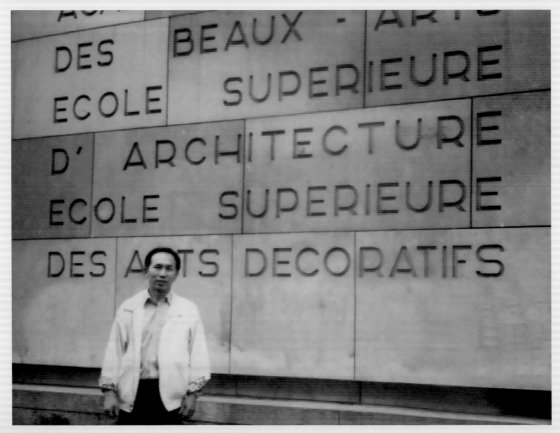

比利時和其北邊的荷蘭一帶的低窪平原，亦稱「尼德蘭」（Netherland）或「法蘭德斯」（Flanders）。在藝術史上，15世紀油彩的改良者凡・艾克（Jan van Eyck,1390-1441），以及16世紀後期對於風景畫的革新者老布魯格爾（Pieter Bruegel the Elder, 約1525-1569），17世紀的盧本斯（Peter Paul Rubens,1577-1640）、凡・戴克（Anthony Van Dyck,1599-1641）、尤當斯（Jacob Jordaens,1593-1678）等人，皆出自現今比利時地區的尼德蘭南部。此外其風景畫和靜物畫尤其自成一格，建構出藝術史上法蘭德斯繪畫藝術的光輝傳統。甚至到了20世紀前半葉，極為傑出的比利時表現主義名家培梅克（Constant Permeke,1886-1952）、超現實主義名家馬格利特（Magritte,René,1898-1967），以及安索（James Ensor,1860-1949）、萬得烏斯汀（Gustave Van De Woestijne,1881-1947）等人，也都是國際知名的大宗師。比利時曾歷經羅馬、奧地利、西班牙、法國、荷蘭統治過，到了1830年方始獨立。面積略小於臺灣（30528平方公里），人口僅約臺灣的一半，但其首都布魯塞爾卻是歐盟總部所在地。延續自歷史傳統對於文化藝術的重視，早在20世紀中期，臺灣尚無美術館，比利時國內就擁有難以數計的美術館，甚至有些區轄下也設有美術館。

[左圖]
老布魯格爾　農民的婚禮
1567-68　油彩木板
114×164cm
維也納美術史美術館典藏（藝術家出版社提供）

[右圖]
馬格利特　意想不到的答覆
1933　油畫　82×53.5cm
比利時皇家美術館典藏（藝術家出版社提供）

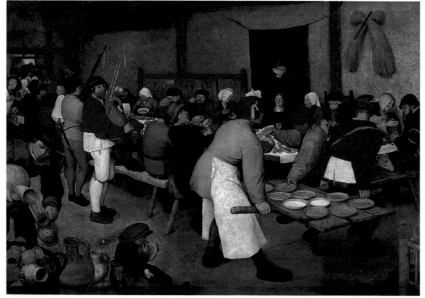

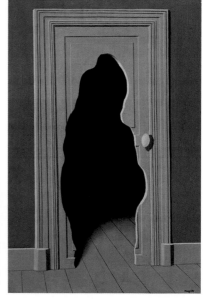

布魯塞爾皇家藝術學院的學習

　　比較特殊的是，幅員不大的比利時，國內基於地緣關係而分成三種語言，北邊與荷蘭接壤，因而北方多弗拉芒人通行荷語；南邊與法國接壤，故多瓦隆人而主要說法語；此外另有東南邊是極少數（約3％）使用德語的日耳曼人。首都布魯塞爾在分界線之北的荷語區，但卻雙語通用，連超市的廣告單，往往並存法、荷文兩種版本，頗為特殊。黃朝謨所就讀的布魯塞爾皇家藝術學院則多以法語為主。赴比利時進修以前，黃朝謨在臺灣僅臨時補習兩個多月的法文，因而進入皇家藝術學院之初，往往透過手勢比劃佐以察言觀色，偶爾也用畫圖輔助，進行溝通學習。幸好當時課程以實作為多，再加上黃朝謨密集用功於法文的學習，未經多久，便很快地融入學習的情境當中，由此也顯見他過人的環境適應力。

　　布魯塞爾皇家藝術學院，創校於1711年，迄今已逾三百年歷史，是世界知名歷史悠久的藝術學府之一，也是當時比利時極具指標性的美術學府，當時該校並沒有如同國內大學校院的科系之設置，除了院長統籌院務之外，校內設油畫、雕塑、建築、版畫、壁畫、美術設計……組別，各有不同專長的教授指導，學習方式有些近於師徒制而比國內自由些。1930年代以來，即有來自大陸的華人名畫家吳作人（前中央美術學院院長）、沙耆（書法名家沙孟海之族弟）等人進入該校就讀；至於從臺灣前往就讀者，始自1960年代初期，較

1973年，比利時布魯塞爾皇家藝術學院外觀。

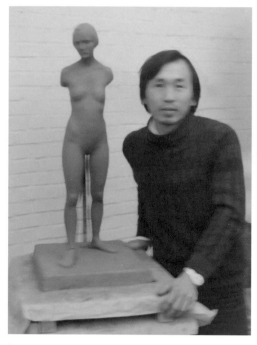

[左圖]
1976年，黃朝謨於比利時布魯塞爾皇家藝術學院雕塑組工作室與自己的泥塑作品合影的老照片。

[右圖]
1974年，黃朝謨於比利時布魯塞爾皇家藝術學院油畫組課堂中的舊照。左上方之油畫人像為黃朝謨之習作。

早者有尚文彬（師大藝術系43級，與文化學院美術設計課教師葉于岡為大學同班同學）、袁旃（師大藝術系51級，曾任臺北國立故宮博物院科技室主任）、劉海北（劉河北老師之胞弟，畫家席慕蓉之先生，主修建築）、席慕蓉（師大藝術系52級），以及早黃朝謨兩年入學的郭榮助等人。

　　黃朝謨於1973年12月18日飛抵比京布魯塞爾，之後隨即進入皇家藝術學院油畫組就讀。由於學校歷史悠久，因而對於傳統基本功的淬鍊，顯然格外重視。比利時特殊的異國景致，深深吸引了初到比京的黃朝謨。因此所畫作品多以鄰近地區的風景寫生為主，而且多比較偏向於忠實於自然的紀錄性畫法，比利時多雨，天氣常陰。因而黃朝謨初到布魯塞爾，其油畫風景寫生之色調，從助教、講師時期的灰藍調微調發展而來。以1974年的油畫〈小巷〉(P.60)為例，以近於正面的線透視法描繪靜寂而古老的巷弄景致，色彩上仍延續在臺灣時期蘊含補色的藍白灰調畫風，斑駁老壁質感的捕捉則特別細膩，唯筆觸（線）的運用方面，並不

像出國以前之豪健奔放，對於光影的表現，並未作較為細膩的處理，畫風古典而略顯含蓄拘謹。1975年的〈金色廣場〉（P.61），則取材於布魯塞爾市政廳，筆調輕鬆、浪漫而簡逸，搭配低彩度之畫法，有些近於寫意水墨之趣味。

　　黃朝謨留學比利時的1970年代，正值比利時經濟蓬勃發展而且政府挹注教育經費極為充裕的時期。1990年代後期臺灣派駐比利時代表處，辦理「世界海關組織」（WCO）及歐盟各國海關業務的何俊盛（後來成為黃朝謨的親家），曾於1998年3月撰文描述：「老比京說，二十年前，布魯塞爾真是好地方啊！點石成金，開餐廳的無不賺大錢；夜不閉戶，

黃朝謨　小巷　1974　油畫　52×46cm

黃朝謨　金色廣場（比京市政廳）
1975　油畫　30.5×40cm

夜半遊走不用耽心。巴黎的中國留學生紛紛跑來打工，賺學費，有些人
就此安頓下來了。曾幾何時，尤其近來東歐非法移民大量入侵，就往事
只能回味了。」

　　文中所提到的「二十年前」，也大致是黃朝謨就讀布魯塞爾皇家
藝術學院時期，雖然當時臺灣與比利時已無正式邦交，但黃朝謨就學時
仍然學費全免，每學期僅須繳交約合新臺幣二、三百元的雜費即可，甚
至上課時使用的畫紙，以至於製作泥塑、石雕之材料，也都由學校提
供。因此留學生主要的開銷，在於食宿等生活之部分，誠如郭榮助所
說：「只要每星期在當地餐廳打工兩天，即可維持生活的開銷。」之情
形。由於比京留學生活無虞，在經過兩年之後，妻子王玉蘭也辭卸國中
教職，帶著長子大山，飛抵布魯塞爾與黃朝謨會合團圓。其後不久，為
了安頓生活，也讓黃朝謨更能專注於學業和創作起見，黃夫人遂在友人
史德義總經理之聘雇之下，進入卜蜂企業（總公司在泰國）位於滑鐵盧

的分公司，擔任前後長達三十年的會計和文書工作。

就讀布魯塞爾皇家藝術學院將近一年，黃朝謨逐漸對於校內雕塑組的教學方式感到興趣，同時也自覺在雕塑方面未曾接受過科班的專業教育，希望能增益己所不足，因而申請轉入雕塑組修習。此外，正如他在1995年所撰寫的一篇〈創作自述〉（收入1995年屏東縣立文化中心所出版的《黃朝謨畫集》）中，提到自己在比利時攻讀雕塑的原因：

……曾在陽明山文化學院時由助教晉升講師後，受命在系上開雕塑課程，筆者雖曾自己在雕塑方面有些接觸，更請教於師友輩的工作者，老實說是沒有十分把握。就在邊教邊學，與學生共同研討，努力精進。那時唯一的信心就是本著自己多年的素描根基，對物理、物態、物情的敏銳觀察能力，並以繪畫是單面的觀察，雕塑則是多面觀察的素描總和，以此單純的觀念去大膽嘗試。就此因緣，筆者耿耿於懷，才在出國後，迫不及待即就雕塑方面從基本的學習到深入研究，想彌補我這個不

1999年，比利時僑領史德義（右1）暨夫人林燕楨（後排左起2）宴請訪比藝文人士（前排坐者右1為畫家林天瑞）。

安的心。從那時起，我真的重頭來，把自己
擺在零位，由基礎重新開始，虛心地點滴學
習，這段時期就雙管齊下，對平面及立體的
學習同等用心。

　　在雕塑教室四年的修習歷程中，黃朝謨
主要以泥塑之研修為主，當時其泥塑之指導
教授為德莫內（Fernand Débonnaires）；到了第
三、四學年，上午仍為泥塑課，下午則是由
馬丁‧奇歐（Martin Guyaux）教授指導的石雕
課。從他進入雕塑教室研習的第一年期間，
所塑的兩尊寫實風格的男女人體立像，造形
姿態穩定而自然，人體骨骼結構及肌肉的彈
性，也有頗為準確的掌握。已然展現出相當

嚴謹而精準的造形，以及細膩的質感表現。其成熟度很難讓人相信這是出於一位雕塑科系第一學年學生的作品，顯然可見，黃朝謨多年來在人體素描及解剖學方面所下的苦功，融通運用的成效相當可觀。

這種從平面創作轉化為立體造形的改變，的確並非易事，由此可見其觸類旁通的內化能量，同時也可以讓人理解黃朝謨之所以捨油畫組而轉入雕塑組之緣由。

1975年3月26日，黃朝謨在寫給臺灣友人的信函中提到：「我的雕塑工作，仍然日復一日的在努力摸索，……教授指點我去注意物體的外稜線，不管是縱的立面或橫的平面稜線（眼睛所看到物體垂直方向的輪廓線）。教授發覺我的觀察方法是面對物體採取正對其內圍起伏，在塊狀上用心，那是費力的工作，因而指出對體的觀察方法。這是我想知道的。」

信中所提到教授是指導黃朝謨泥塑製作的老教授德莫內的創作理念，教授所要求的各個不同角度觀察物體的外稜線之呼應關係的立體造形觀察方式，無疑點提了黃朝謨對於「體」的觀察掌握之訣竅。類似之觀點也曾出現在雕塑家蔡根（蔡懷國）所描述，臺灣前輩雕塑家陳夏雨對於雕塑作品的造形要求之理念。然而長久以來每日練字不斷的黃朝謨，在領悟如是之創作和觀察之理念時，則往往進而逐漸將書法的點畫節奏與空間之穿繞互動呼應，嘗試融入其立體造形作品的造形思維之中。此外，教授石雕的馬丁・奇歐教授（曾於1998年至高雄市立美術館舉辦個展）是一位比黃朝謨年輕一歲且具有敏銳的現代造形思維的雕塑名家，擅長使用石材、銅、不鏽鋼等材質，能將冷肅的工業媒材，營造出富有人文內涵的有機感。他鼓勵黃朝謨結合東方的人文特質，發展出自己獨到的風格。

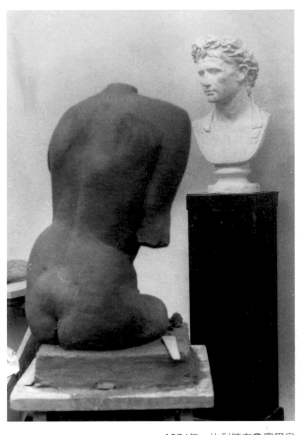

1976年，比利時布魯塞爾皇家藝術學院雕塑組工作室與黃朝謨的雕塑作品。

[左頁上圖]
1975年，比利時布魯塞爾皇家藝術學院雕塑系師生於教室餐聚的盛況。

[左頁下圖]
1975年，黃朝謨（左1）就讀比利時布魯塞爾皇家藝術學院時，於雕塑教室與老師同學餐聚。

65

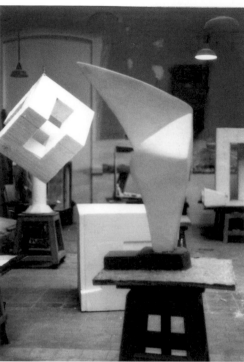

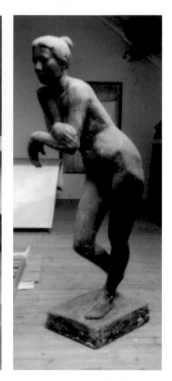

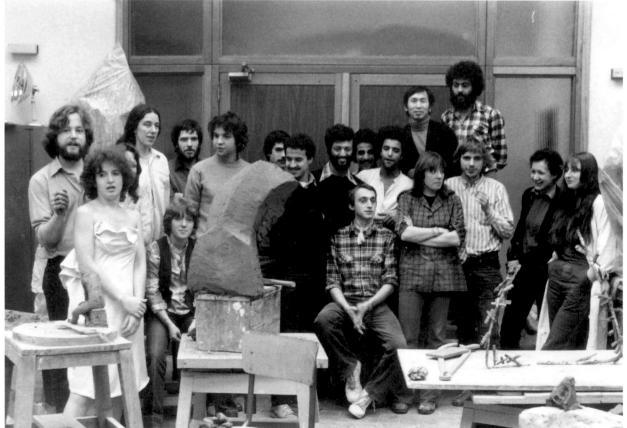

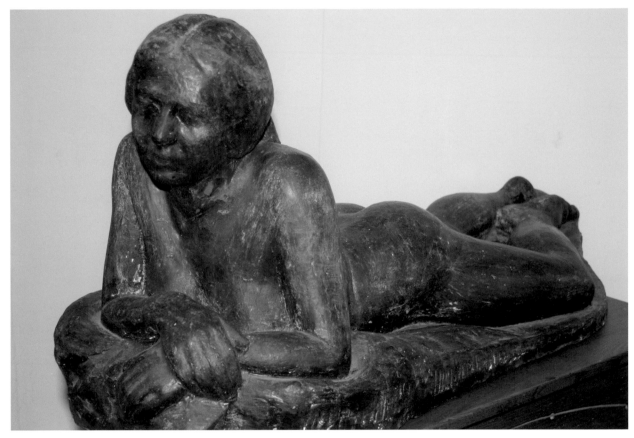

黃朝謨　裸女　1976　玻璃
纖維
104×42×38cm

　　同時，黃朝謨也逐漸脫離學院派的寫實塑造風格，更進而留意到
從每一個角度所呈現的邊緣輪廓線之呼應關係。塑造風格更趨渾厚而寫
意，有時甚至刻意留下宛如「筆觸」之指痕、肌理效果。如1976年取材
趴臥姿態的〈裸女〉，即可顯見其風格之轉變。此外，其1978年的石雕
作品〈擁抱〉，則以抽象方式表現，顯現出他對於材質特性及造形純粹
性的發揮之現代藝術素養。

▌文化認同的危機意識

　　雖然在布魯塞爾皇家藝術學院從油畫組轉入了雕塑組，然而這段
時期在課餘時間，黃朝謨始終未曾中斷其每日的書法練習及繪畫創作。

[左頁上左圖]
黃朝謨　思-3　1977　雕塑

[左頁上中圖]
黃朝謨1977-79年時以保麗
龍（圖中左側方形結構作
品）創作的〈旋〉

[左頁上右圖]
黃朝謨　憑-1　1977　雕塑

[左頁下圖]
1977年，比利時布魯塞爾皇
家藝術學院泥塑課師生合影
於教室，後排右起第二人為
黃朝謨。

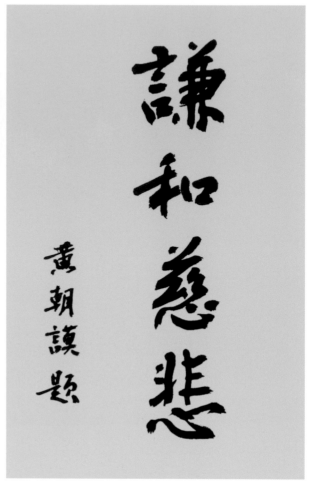

[左圖]
2013年，黃朝謨（右）與
鄭善禧教授合影。

[右圖]
黃朝謨1989年所作的書
法〈謙和慈悲〉。

尤其值得注意的是，離開了長達三十多年成長生活的臺灣，突然置身於
萬里之遙的歐陸異國文化環境裡，對於周遭的新文化環境，沒有歷經相
當的歲月，以及刻意持續地用心投入，實不易從根底得到完整的意義，
創作的情感也就很難深刻地融入；這也正如美學家葉維廉所說文學界
的「認同的危機」或「放逐的意識」之相近情形。

　　因而在藝文界中，往往會有重新進一步反思原生的土地文化，並
進而嘗試與新文化融合，發展出與母文化微妙關係卻又推陳出新的新風
格來。檢視臺灣畫界，如席德進的巴黎之行，鄭善禧美國兩年的考察，
都曾在文章裡頭及畫風的實踐中，透露出相近之思維與回應。與鄭善禧
頗為相知的黃朝謨，也曾在其〈創作自述〉中提到當時的心情：「置身

1974年，黃朝謨攝於巴黎羅丹美術館內與〈加萊市民群像〉合影。

於（比利時）多元文化的大環境中，因而產生尋根的強烈意念，如何突顯自己的風貌，能與其他外國人有迴異之風格成為重要課題。」

　　因此，黃朝謨更加著力於長久以來勤練書法的日課，力圖對於華人文人畫傳統「以書入畫」的特質作新的詮釋和發揮，希冀藉著書法的線質鍛鍊，帶出素描的習慣性，讓作畫的筆觸帶出書法的筆勢，並將書法的結構和布白，運用在繪畫的構圖之中。

　　黃朝謨多以羊毫或蘭竹筆懸腕練字，也藉點畫運筆，配合其呼吸節奏，作為一種靜態的養生功夫。多年來他蒐集的歷代各體碑帖，以及書法之相關書籍超過百種以上，平日練字之外，讀帖也成為他的重要消遣。持續半個世紀以上的練字，迄今堆疊其歷年書法習作，早已超越兩個人的高度，用功之勤，毅力之堅由此可見。

　　難得的是，早逾「從心不踰矩」之齡的黃朝謨，仍然勤練中小楷和章草，甚至用心鑽研文徵明的小楷（P.70），並以文徵明年逾八十仍能寫蠅頭小楷而自勉，常謙遜的自稱「七十方知楷」。其寫字始終用筆沉緩圓

菁菁叢蔓悠公子兮悵忘歸　君思我兮不得閒　山中人兮
芳杜若　飲石泉兮蔭松栢　君思我兮然疑作　雷填填兮
雨冥冥　猨啾啾兮狖夜鳴　風颯颯兮木蕭蕭兮思公子
兮徒離憂
右國殤
操吳戈兮被犀甲　車錯轂兮短兵接
矢交墜兮士爭先　凌余陣兮躐余行　左驂殪兮右刃傷
霾兩輪兮縶四馬　援玉枹兮擊鳴鼓　天時懟兮威靈怒
嚴殺盡兮棄原野　出不入兮往不反　平原忽兮路超遠
帶長劍兮挾秦弓　首身離兮心不懲　誠既勇兮又以武
終剛強兮不可凌　身既死兮神以靈　魂魄毅兮為鬼雄
右禮魂
成禮兮會鼓　傳芭兮代舞　姱女倡兮容與　春蘭兮秋菊
長無絕兮終古
嘉靖壬子春三月既望　余習靜於停雲館　遊謝
諸事檢簡中得懷梅茂學素紙　屬書離騷九歌
久矣小窗茶熟香濃墨和神清漫錄一遍普工
荆公嘗選唐詩謂費日力　可惜余之為此豈特
可惜而已矣　書以識愧　徵明時年八十有三

文徵明八十三歲時所寫的楷書——離騷經卷局部（藝術家資料室提供）

融，筆筆送到而毫無烟火氣，很難看得到縱肆揮灑的草草逸筆，非常契合其「暖暖內含光」的內斂溫和之人格特質。正如鄭善禧教授形容他的字：「有一種溫文含蓄的定力。」字如其人，相得益彰。深受黃朝謨敬

重的林克恭教授，曾在1969年撰寫〈論現代繪畫的美學基礎及其演變的社會基礎〉專文中提到：「……真正的書法通家，都注重書法是以寫者的心、意為支配，極規矩之巧而天機抒發，得其氣韻之神化……。」

如是的論點，應該也對黃朝謨的創作概念之啟發與藝術生涯之發展，產生綿綿不絕的深遠影響。

協助臺、比文化交流活動

黃朝謨初抵比利時布魯塞爾之際，很幸運地，東港同鄉的師長輩傅維新先生，當時正服務於我國駐比利時的代表處。傅維新在黃朝謨就讀東港的東隆國校時期，即任教於該校，卻未曾直接教過黃朝謨，其夫人張炳煜女士則於東港國校擔任教員。其後傅維新考入臺大外文系升學進修，畢業之後曾任職於教育部，後來通過外交人員特考，於1962年派駐法國國際文教處，兩年之後，政府與法國斷交，遂轉派比京布魯塞爾，在我國駐比大使館（代表處）辦理比利時與臺灣的文化交流活動之相關業務，於1990年代初期以文化參事職務退休。

黃朝謨飛抵布魯賽爾不久，隨即專程拜訪這位師長輩的鄉賢，較他早十一年離開國門的傅維新，對於這位來自故鄉而積極上進、溫文有禮的晚輩，也有一見如故的親切感，因而彼此互動相當投緣。此後不但兩家來往頻繁，甚至傅維新在舉辦各項展覽時，往往也借重黃朝謨的藝術專業而請其協助；另方面，也由於傅維新職司文化藝術之相關活動，因而也讓黃朝謨有機會在比利時接觸到層級較高而且層面更廣的藝術界人士。

如1980年代初期，來自臺灣的楚戈等畫家於比京布魯塞爾舉辦「臺北七人展」，黃朝謨在參與協助展出之餘，與楚戈等人有頗為密切之互動交流；1983年臺灣水墨畫名家李奇茂教授赴比利時參訪時，透過傅維新之引薦，黃朝謨得以陪同李教授拜訪比利時有名的抽象畫名家李思

[上圖]
1998年，前中華民國駐比利時文化參事傅維新與旅比藝術家饗聚。左起：黃朝謨、傅維新、張炳煜、蔡爾雅與劉細真。

[下圖]
1983年，畫家李奇茂於比利時布魯塞爾市府畫廊舉行畫展，與旅比藝術家合影於傅維新官邸。右起傅維新、黃朝謨、左起易忠錢、李奇茂夫人、李奇茂。

蒙（Lismon）；1985年也透過魏需卜先生（時任比利時華僑中山學校校長魏蔣華女士之夫婿）之引薦，陪同李奇茂教授拜訪比利時超現實主義名畫家保羅・德爾沃（Paul Delvaux）；1992年也曾協助廖修平教授於比利時的列日市立現代美術館舉辦版畫個展等等。由於他的謙和、熱心，讓黃朝謨與不少臺灣和比利時藝術界人士建立了頗深的情誼，因而其藝術視野及人脈也為之更加拓展。或可謂之「水幫魚，魚幫水」，誠然相得益彰。

1980年適逢布魯塞爾有名的魯汶大學有開設中國書法課程之構想，而為傅維新所獲悉，黃朝謨數十年如一日的書法修為，在當時比利時華人之中確屬罕見，其認真負責之精神又為傅維新所深知，因而經其推薦，黃朝謨開始在魯汶大學講授書法課程。

主觀寫生的彩墨創作

在其反芻母文化以融合新文化的過程中，黃朝謨也嘗試運用中國繪畫傳統的筆、墨、紙等工具，以比較主觀的感性手法，寫生布魯塞爾近

郊及南部風景區之景致。然而為了避免落入傳統的窠臼，他刻意忘掉傳統國畫的先驗技法與造形母題，純以書法筆勢入畫，面對著異國景致，與大自然作直接的對話；此外，其畫幅也不採傳統國畫的卷軸型式，而用比較接近於黃金比的西畫橫幅。這類主觀的寫生彩墨畫風，在其1977年畢業於布魯塞爾皇家藝術學院之際，於布魯塞爾的乾隆畫廊舉辦首次個展時，就嘗試以這類彩墨畫作為展出的主要內容。頗為幸運的，在畫家雲集的比京布魯塞爾，這種具有東方玄渺意境的彩墨畫，頗能讓異邦人士覺得別有新趣而獲得相當不錯的反應。得到了高於預期程度受歡迎的鼓舞，因而翌年（1978）他協助來自臺灣的中國文化學院吳承硯教授於乾隆畫廊舉辦畫展結束之後，4月中旬再度以彩墨畫於同一展場舉辦了第二次的個展，同樣獲得好評。甚至其彩墨畫於1979年在布魯塞爾的畫廊博覽會中獲頒「紅寶石獎章」榮譽的肯定。得到如此的鼓勵，更增強他創作彩墨畫的信心和興趣。自此以往，他在比利時舉辦畫展，幾乎都以彩墨畫作為主要之展出內容。

[上圖]
2010年，黃朝謨與妹妹黃淑蓮參觀比利時超現實主義畫家保羅・德爾沃美術館。

[下圖]
保羅・德爾沃
蕾絲花邊的隊伍　1936
油彩畫布　115×158cm
漢瓦諾國立美術館典藏（藝術家出版社提供）

1982、1983年，黃朝謨分別於布魯塞爾市府畫廊（Fondation Deglumes）舉行其第三、四次個展，從目前他所保存的1983年個展的自製海報中看到，他使用「吉成畫展」作為展覽名稱，顯然他習慣以「吉成」的筆名在海外作水墨畫的創作發表。他在海報上（P.75右下圖）所畫的一對寫意丹頂白鶴，可以看出其紮實的素描基礎，讓他畫白鶴時顯得得心應手而筆簡神全，符應了徐悲鴻所說的「素描為一切造型藝術之基礎」之名言。此外，他在同一年所

[左上圖]
1979年，黃朝謨所獲紅寶石獎狀Diplòme de Médaille de Vermeil。

[右上圖]
1979年黃朝謨所獲得之紅寶石獎章

[下圖]
1979年，黃朝謨獲比利時Consel Européen d' Art et Esthétique AS.B.L.頒發紅寶石獎狀。

[右頁上圖]
1983年，黃朝謨於布魯塞爾Fondation Deglumes畫廊舉行第四次個展，比利時當時報紙之畫評。

[右頁下圖]
1983年，黃朝謨以「吉成」之名在比利時舉行第四次畫展的海報。

畫之〈松石禽鳥〉四曲屏風，展現出其對於北宗山水及工筆花鳥畫之素養，雖然尚未呈現出明顯的個人水墨畫風，然而就傳統的基本功而言，相較於活躍臺灣的一般水墨畫家，實已毫不遜色。

Melodieuze klaarheid van de Chinese kunst

Het vrouwengelaat dat de natuur bezielt bij Rik Vanderhaeghe.

黃夫人上班地點在滑鐵盧，距離住宅僅半小時車程，黃朝謨常接送太太上下班，因此也常取材於滑鐵盧一帶景致入畫。1986年所畫〈滑鐵盧之晨〉（P.77上圖）是以定點取景畫明月仍掛天際的拂曉景致之水墨畫，地面映照著槎枒分披的疏林枝影，加上淡墨之暈染，意境荒寒，頗具超現實主義之神祕幽玄氛圍。筆線畫法，顯然直接以書法筆線現場觀察寫生，而無傳統畫譜的窠臼，地面橫抹墨塊數道，率性之中帶有不矯情的自然趣味。

同為1986年所畫的另一〈滑鐵盧道中〉（P.77下圖）的潑墨作品，也非常放逸自然而大開大闔，頗具明快的節奏感。基本上，其水墨畫風立基於寫生而主觀性很強，不受傳統國畫先驗技法和造形母題的羈絆，在生活化當中，仍然擁有中國繪畫傳統的文學化意境。與同時期臺灣水墨畫界之畫風迥然有別。由於能調和中西畫法，因而頗受

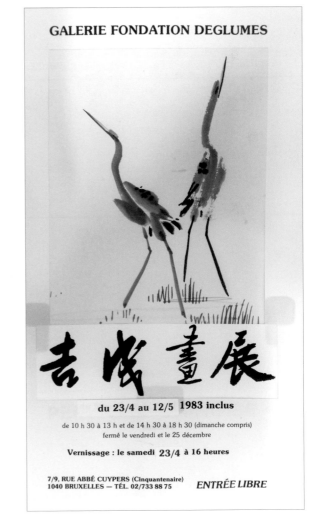

比國人士青睞。

以其回國前一年（1987）以彩墨所畫〈剛果公園之小教堂〉（P.78）為例，該圖比傳統國畫更重視實對自然的視覺經驗，採近於西畫的定點取景法，有穩定的地平線，近景大片的湖面上有傳統國畫罕見的倒影，畫法不執著於傳統的筆墨符號及造形母題，空間結構亦然。不過其色彩簡淡清雅，筆墨機能彰顯，就其畫境方面，仍然比較接近於文人畫的蕭條淡泊之境。黃朝謨在其1995年的畫集中收錄此圖，並註記說明：「在比國深造時期，為尋找自我面貌，回歸中國水墨畫的素材上，並以東方優良創作基礎的用筆，欲與西畫的畫法結合，尋覓創新的風格。」

從上述這段說明，可以理解黃朝模在比利時深造的初期，身處異國，希望先透過中國畫工具素材之特質運用，藉著反芻其自幼成長生活土地的母文化，探索與西畫合宜的結合方式，期能推陳出新，凸顯自我風格面貌的想法。

其次，值得注意的是，其用筆沉緩而含蓄，有寧靜幽寂之感覺，宛如其書法之用筆節奏。黃朝模在1995年所撰寫的〈創作自述〉中曾提到

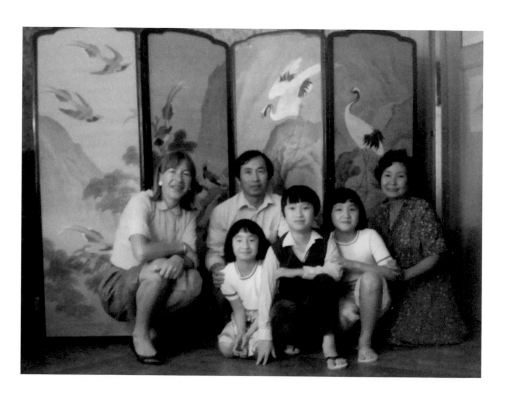

1983年，黃朝謨全家與所繪製之花鳥屏風暨收藏家合影。

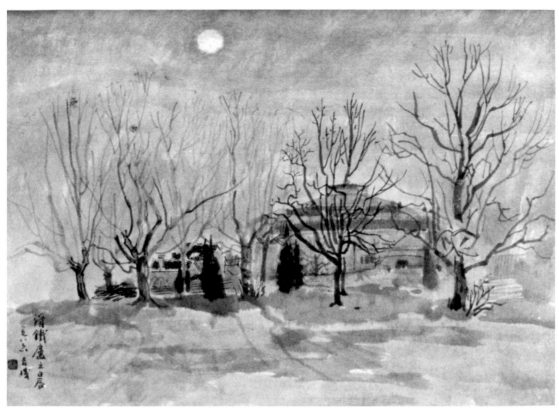

1986年時，黃朝
謨所作〈滑鐵盧
之晨〉。

1986年時，黃朝
謨所作〈滑鐵盧
道中〉。

黃朝謨　剛果公園之小教堂
1987　彩墨　30×42cm

其用筆沉緩之理由：

　　毛筆書畫以中鋒為尚，線條的渾厚圓潤、筆法間出現的骨氣、內涵、力道等的追求，筆勢的起伏也在摸索中沉著下來，稍悟「慢」對用筆的平、重、圓等特點發生作用。更重要的是心志的表現，在有把握沉著多變的用筆中，回歸到單純的左環右孤（弧）的基本筆劃上，體會筆劃之美的還原是橫豎而已。這一連串的心得，是從在比國研習中西藝術中逐漸體驗出來，也在中西藝術的結合技巧中去驗證。

　　其所謂「筆畫之美的還原是橫豎而已」一語，應該植基於將書法當成水墨畫的素描的理念，而且受到塞尚（Cézanne, Paul,1839-1906）的名言「將大自然還原成為圓筒體、圓球體、圓錐體」的造形理論之啟發，而反思母體文化所體會之心得。

▍重返華岡主持美術學系

　　在黃朝謨出國不久，中國文化學院也於1980年改名為「中國文化大學」（簡稱「文化大學」），從大學時期以至助教、講師以來，黃朝謨認真、積極又謙和的個性，讓不少師長對他印象深刻。尤其與他師生情誼頗深的吳承硯教授，於1978年在黃朝謨的協助下，赴比京布魯塞爾舉辦個展，對於黃朝謨的藝術視野之廣，以及積極又嚴謹的辦事能力頗為肯定。1988年夏天，文化大學美術學系系主任出缺，學校原屬意由創系以來即擔任教職的吳承硯教授接任，對於行政毫無興趣的吳承硯則

想到了這位傑出的美術系第一屆校友，因而在婉辭之餘，也向校長和董事長推薦遠在萬里之遙的黃朝謨，同時也鼓勵黃朝謨返回母校服務。此一人事案在經過黃朝謨回臺與校長面談之後，隨即順利拍板定案，成為文化大學美術系有史以來第一位由系友擔任的系主任。

在確定接任文化大學美術系系主任之際，黃朝謨也想起了在臺灣師大美術系任教的鄭善禧教授。雖然黃朝謨人在海外，但是透過臺灣印行的相關畫冊，長久以來就一直非常欣賞鄭善禧的融貫中西、而深具土地情感的強明有力畫風。因此回國以後，就馬上邀請吳承硯教授陪同，前往金山南路的鄭教授工作室拜訪，力邀他前來文化大學兼課。

1950年代初期，鄭善禧就讀於臺南師範藝術師範科時，教他國畫課且與其師生情誼頗深的汪文仲老師，正好是抗戰時期吳承硯就讀於重慶沙坪壩中央大學藝術系的學弟，因而見面時聊起來倍感親切。此外，黃朝謨的誠懇態度，以及對於藝術方面的見解，也打動了鄭教授。據鄭善禧在1990年為《黃朝謨畫集》寫的序中，提及對其印象：「……我和他（指黃朝謨）一見如故，談藝、話人生，像一對深交多年的朋友一樣，由他的言談與創作中，我也對他樸質純厚的個性有所了解，對他揣摩東方與西方的藝術見地有所領會。」

因而讓鄭善禧破例，僅在黃朝謨擔任系主任期間，專程上陽明山文化大學美術系講授水墨畫課程。

據1988年考入文化大學美術系就讀的詹獻坤（阿卜極，現任教於國立高雄師大美術系）接受筆者之電話訪談時回憶起：

當年我剛考上文大，就在校區附近租屋，也順便到系館參觀，巧遇黃主任，他很親切地向我介紹學校概況，並多所勉勵。此外，也曾到我租賃處所訪視，是位非常關心學生的師長。那時我還只是大一的學生，無法體會系務運作之層面，只覺得黃朝謨主任是位宅心仁厚而人品極高

的師長。或許基於國內某些體制的侷限，以及學校經費之有限，使得這位海外歸國的主任覺得難以發揮，才僅只擔任一年系主任，隨即辭卸教職，束裝返回比利時吧？

大學系主任的行政業務原本就極為繁瑣，同時也要面對著學校的期許及同事、學生複雜的人事問題的協調和處理，多重的行政業務壓力，終究讓謙和認真的黃朝謨覺得難以適應。因此在服務一年之後，辭卸了文化大學的本兼各職返回比利時。

在任教文化大學這一年間，黃朝謨也參與不少臺灣藝術界的活動。如：應行政院文建會之聘請，主持修護黃土水經典名作〈釋迦出山〉像原模；應聘擔任國立歷史博物館之研究發展委員會委員；此外，也應邀參與「南瀛獎」及「奇美藝術人才培訓計畫」之評審工作等。歷經十五年歐洲文化藝術的淬鍊，再加上文化大學美術學系系主任之光環，顯然其藝術專業度已然受到臺灣文化藝術界的重視。

雖然1988年夏天的返臺接掌文化大學美術系僅止於一年，然而在黃朝謨藝術生涯之發展歷程中卻頗具積極性意義：一方面，由於這整整一年定居臺灣，因而讓他有機會與行政院文建會（文化部之前身）及美術館、博物館等文化藝術機構，有直接之接觸機會，建立聯繫管道，也擴大了與臺灣文化藝術界之人脈關係，為其日後在推動臺灣與比利時之文化藝術交流方面，奠定根基；另方面，在他出國留學以迄於這次返國的十五年間，臺灣藝術界歷經外交困境中所催化的鄉土風潮，以及臺北市立美術館、臺灣省立美術館的相繼成立，帶動美術館時代的來臨；此外，解嚴更營造出藝術界更趨多元而深化之氛圍……。這些發展歷程的歷練，已然讓臺灣藝術界，對於母文化及外洋文化之融合，有著更為深入的反省和思考。對於黃朝謨畫風發展的思維，免不了產生一定程度的激盪和參考作用。是以返回比利時以後，經過一段時間的沉澱和內化，逐漸帶動其畫風微妙的轉變。

黃朝謨這種尋根內化，進而發揮於其油畫作品中，在他離臺返回比利時的第二年（1990）時，終於有了較具突破性的變革發展。這些作

黃土水　釋迦出山　1927
石膏模　113×38×38cm
臺北市立美術館典藏
（藝術家資料室提供）

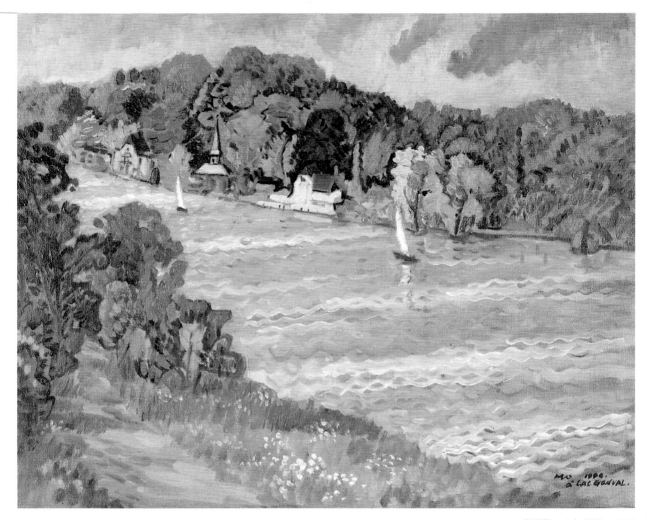

品大多收入其1990年所印行的第一本畫集裡頭。以〈心如行帆〉一畫為
例，這件油畫風景摻用國畫的移動視點取景法，並以「一河兩岸」構圖
型式將畫面區分為近、中、遠三景。近景和遠景，均以宛如水墨畫的書
法性短筆觸，筆勢如行楷，積疊出綿密有韻而帶有律動感的草木山巒；
中景寬闊的河面，透明清潤如水彩或水墨，並以富於彈性的中鋒筆線，
描繪出頗有韻律而起伏有秩的水波紋，與黃賓虹、李可染之畫風，有些
相近的意趣；左高右低的斜線構圖，並未遵循科學的透視法則，搭配其
書法性筆觸肌理，營造出微妙的畫面動勢；也為藉助光影的捕捉以營造
立體感及層次感。整體而言，主觀性極強。整個畫面，有如一幅「以色
代墨」且積疊綿密的主觀寫生彩墨畫。這種畫法，已然大異於其以往之
畫風，也顯示出他在自我畫風辨識度的營造方面，已然邁入一個新的里
程。

四、遼闊深遠的 「廣闊風景」畫風

多 麼欣賞山水畫的氣勢雄偉，江山無盡的意境，這不是一般以寫生的畫家所能獲
得，這種遼闊深遠的感覺，要屬賦有特別的體驗，或相當具有總結創作經驗者，
方能表達得出。

——黃朝謨

[下圖] 1995年，黃朝謨夫婦合影於高雄。
[右頁圖] 黃朝謨2002年所畫的水彩畫作〈蜑家〉（局部），描繪以船為家的漁民。

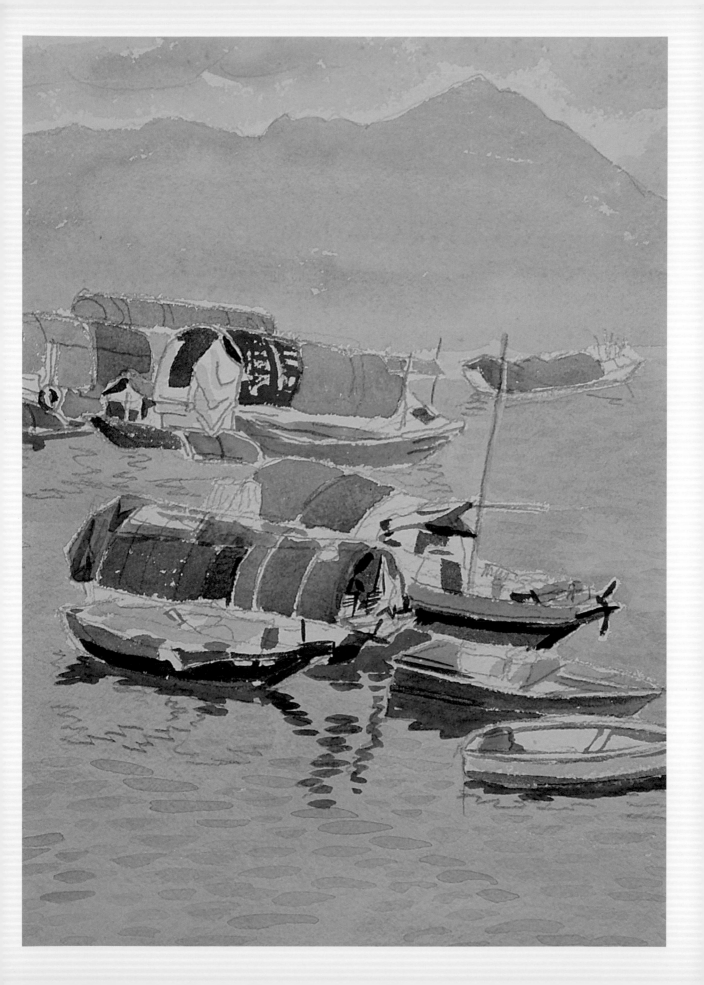

丘陵地貌的曠遠視野

　　同樣畫於1990年的〈金黃色的記憶〉、〈吟唱夏天（光明寺遠眺）〉兩件油畫作品，與〈心如行帆〉(P.81)同樣用富有表現機能的書法性筆觸作畫，但卻採用類如廣角鏡般的大觀式俯眺取景，空間結構亦趨嚴謹，並戲劇性地推遠空間，畫出平遠和深遠的大結構之氣勢來，比起〈心如行帆〉顯得更加成熟、自然而大器，而且推向更上層樓的另一境地。

黃朝謨　金黃色的記憶
1990　油畫　50×60cm

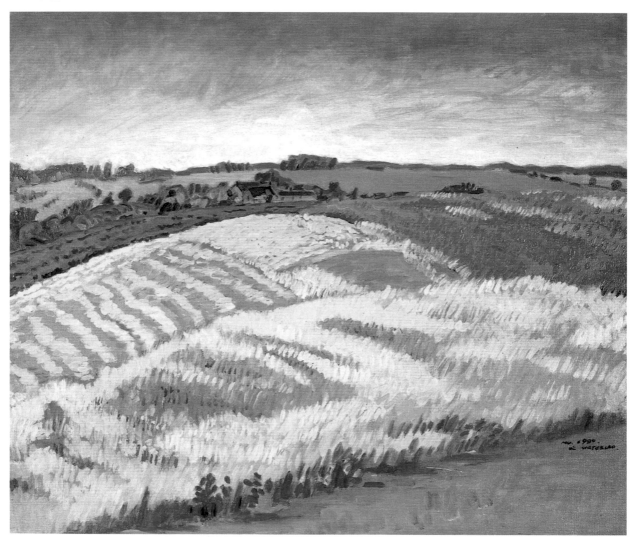

黃朝謨　吟唱夏天　1990
油畫　50.2×64.8cm

　　〈金黃色的記憶〉主要採從較高處俯視兼遠眺之方式，不受定點
取景之限制。地平線特意拉高，凸顯出歐洲特殊的田野景致。畫面上由
幾道緩坡的大弧線，分割出高低起伏、連綿無盡的田野地貌，讓畫面結
構顯得簡捷而有力。艷陽下金黃色的麥田迎風搖曳，占畫面大約二分之
一，頗為搶眼。由近至遠的農田作物，主要藉著塊面之大小，筆觸的長
短、簡繁和清晰度，以及色彩色相、明度、彩度之對照而呈現遠近感。
灰藍色的遠山隱隱如眉，緊貼著地平線而與遠空分界，營造出更加曠遠
的空間感。整個畫面，色彩明朗亮眼，晴空萬里，大不同於其以往較為
內斂之灰調色彩，似乎也象徵著黃朝謨豁然開朗、邁入新里程的心境投
射。

〈吟唱夏天（光明寺遠眺）〉(P.85) 是從較高的山上往山谷及遠山眺望，山巔接連、由近至遠、連綿不斷。山上植被森茂，因而全畫以綠色系為基調，由近景色彩鮮明的綠色系，隨著空間之推遠，而逐漸遞減其明度、彩度，以及肌理刻畫的清晰度，到了遠山，已呈淺紫藍以至於淺灰藍，色彩在豐富的變化當中，也蘊含著遠近分明的大氣感之營造原理。畫中峰巒山頭稜線多以類如北宗山水的方峻筆線勾勒，筆觸也多近於直線皴法系統，因而顯得山體挺秀豪健而山谷縱深。其色調較趨重晦而有別於〈金黃色的記憶〉(P.84) 之明朗耀眼。由於同樣摻以移動視點的廣角鏡取景法，是以氣勢顯得遼闊而深遠。

據黃朝謨在其〈創作自述〉中自稱這種所謂「廣闊風景」的形成是出於偶然的：「構圖只因欲使包容性的拓廣，而至左右轉頭取捨景物，那也不是有意的。再說作畫不能盡達畫意而覺構圖不足時，進而翻山過嶺，尋覓那原本看不到的地方，來補足以期完成構圖的需要，或是後退，將原在畫者之後的景物挪到前景（其實是自己再退後去朝向寫生的同一方向觀看），這如同中國畫法中以小觀大（拉近），以大觀小（推遠）的道理，都是在繪畫實踐上，為實際畫面需求，所想到而嘗試做出來的。」

此外，黃朝謨又補充說明，採取這種中式的遼闊深遠感覺畫風景，主要基於「西洋畫中的風景，是現實的自然，即使是超現實畫面，也屬現實自然。其與真實之間的差異，只是不合實際、不符時空的組成吧！」

「筆者（黃朝謨）仰慕中國山水畫家，……繪畫的意境在其筆下能達到自由自在的地步，可畫出合乎自然的山水，僅以其遊山玩水的觀覽方式，去了解實際山水的環境關係，而依據記憶即可寫出理想山水整體。令觀賞者隨畫家的景致可居可遊的，進入其營造的自然景色中。」

換句話說，黃朝謨認為西畫中太過理性的取景方式限制過多，而比較嚮往北宋郭熙《林泉高致集》裡頭將大自然當成心靈休憩之場域，藉著「山形步步移」、「山形面面看」的移動視點之遊觀方式，物我交融，取其可行、可望、可居、可遊的理想之境入畫，讓畫者的主觀意象

空間，更加自由的馳騁遨遊。

　　然而分析〈金黃色的記憶〉（P.84）和〈吟唱夏天〉（P.85）等作品的取景視點及空間結構，基本上仍以定點取景，以及空間結構的合理化為其基礎，然後再摻以中國山水畫的移動視點之運用，相較於傳統國畫，實仍有極大之差別。

　　由於1990年黃朝謨這一系列油畫的出現，讓他正式擺脫大學以來師承風貌的影子，而有了脫胎換骨的新境。因而他在這一年秋天返臺，於臺北的阿波羅畫廊舉行他藝術生涯中的第八次（同時也是在臺首次）個展，相較於前七次的國外個展，不同的是，這回的個展係以油畫作品為主要展出內容，其中也搭配部分的彩墨畫；而有別於其海外之完全展覽彩墨畫。同時也配合這次的個展，印行了第一本畫集。說明了他對於這

1990年，黃朝謨一家人攝於友人家。

批油畫新作的信心，同時也希望藉以瞭解臺灣畫界與繪畫市場對其畫風
之反應。

可能由於1990年黃朝謨頭一回返臺展出，獲得相當不錯的回應之
激勵，1991年和1992年，接續兩年的秋天（10月），他仍然選擇阿波羅
畫廊舉行個展，同樣也印製畫集以配合展覽。相較於頭一回的返臺個

展，第二、三回則全以風景寫生油畫作品為主要展出內容，而未再展出彩墨畫。

1991年黃朝謨返臺的第二次個展，在題材上仍延續第一回個展，完全寫生自比利時特殊的風光景致。當時擔任駐比利時文化參事而與他相知頗深的傅維新為其畫集寫序中提到：

去年朝謨首次回國舉行個展，由水墨轉為油畫，在比京近郊及南部風景區寫生，他勤奮作畫的精神，風雨無阻，經常在汽車內寫生，一出去就是一天，甚至於車內吃便當。……他用西畫的材料油彩及畫布，以國畫及書法之間隔道理，不重時空，不隨光線走，展現在畫面上，尤其是歐洲美麗的田野風光，小村莊的遠景；不是遠處尖塔的小教堂，就是近處農莊；不是在一片綠油油當中，就是在金黃色的麥田裡，看了他的畫，不由得腦海裡走進了歐洲童話世界的風光，這些風景畫，筆法的處理更令人感到詩意盎然……。

從傅維新的描述，說明了黃朝謨習慣於現場寫生，直接與自然對話，以捕捉臨場感的作畫習慣，以及全神貫注的勤奮作畫之精神。由於他多選定綠意盎然的比京近郊及南比利時風景區，因而這段時期，對於綠色系的深入鑽研，成為其用心的課題。是以1991年的返臺展覽畫集，他特別標示了「展現大自然之美·營

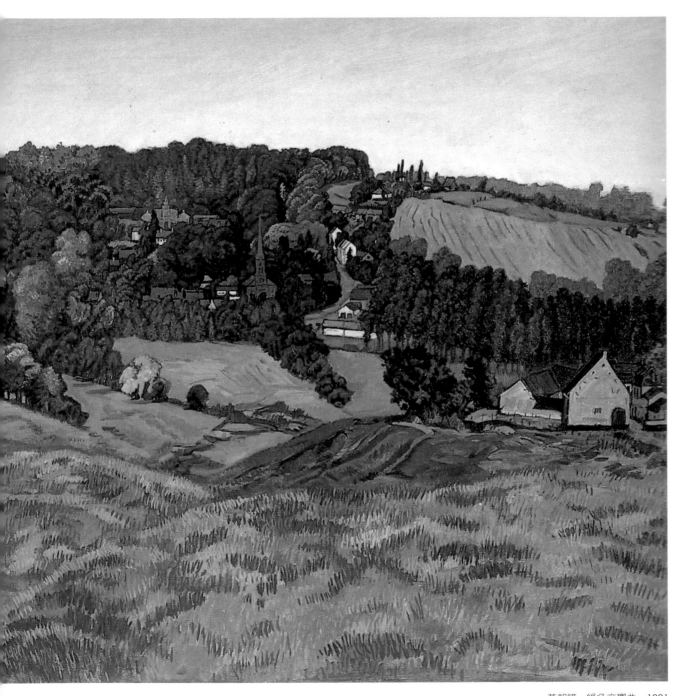

造山水對話《綠色空間一九九一》」之主題，來涵蓋這批畫作之特質。

其中〈訪問麥田〉（P.93下圖）一畫，尤其將一年前〈金黃色的記憶〉（P.84）

以來的俯瞰推遠的田野景致作更為細膩且更具東方特質的處理。

　　〈訪問麥田〉（P.93下圖）的視點比起〈金黃色的記憶〉更加升高，視野

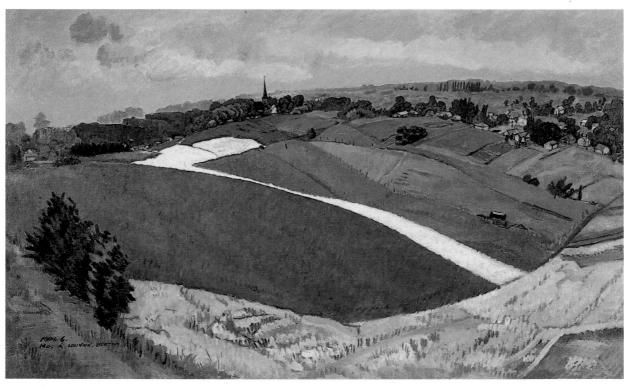

[左頁上圖]黃朝謨　依翠（大臺北華城）　1992　油彩　50×80cm
[左頁下圖]黃朝謨　心的散步　1992　油畫　50×65cm
[上圖]黃朝謨　聽那寂靜　1991　油畫　50×83cm
[下圖]黃朝謨　訪問麥田　1991　油畫　60×100cm

黃朝謨　清境　1991　油畫　50×80cm

也更加廣闊遙遠。畫面結構簡要而圓融，由「之」字型之道路引導至遠方突出地平線插入天際的尖塔，成為視線的焦點。取景的觀察點不斷地向前推進、上升，也向左、向右推進、上升。因而視野極為廣闊而遙遠，有「咫尺千里」之感，遠遠超過定點取景所能在固定時刻觀看到之範圍。因而景境開闊而恢弘，氣勢很大。

其次，地平線、坡緣、道路以至於田畦，運用了長緩的弧線，頗增畫面動勢。妙用中間調的綠色系色彩清潤透明而含蓄，在統調之中富有變化，而有如水彩和水墨畫之意趣；筆觸之運用更近於傳統水墨畫，尤其連農舍建築也用秀雅的線條勾勒，而不以西畫固定光源的色塊對比表現體量感；

黃朝謨　花在路邊吐香
1991　油畫　50×70cm

就整體而言，近於東方含蓄優雅的線性表現風格，稱得上是他內化東西方繪畫藝術傳統而營造出自我風格的階段性代表作之一。

同為1991年所畫的〈綠色交響曲〉（P.91）與〈清境〉（P.95）等畫作，基本上是延續上述之畫風，而更加強調草木和森林的筆線表現機能，畫面肌理有些接近於戰後初期日本畫壇中，以日本繪畫傳統為基礎，又融合西洋畫風的新式日本畫之意趣，惟其高明度和高彩度之色彩運用，則為日本畫界所少見。其中〈清境〉天空上的白色浮雲頗具造形趣味，更增加了主觀的心營意造之成分。

對於瞬息萬變的天空作主觀表現的風景畫，在其1991年的〈花在路邊吐香〉、〈有人在嗎？〉、〈夏的粉紅〉等幾件油畫作品中，作了更加淋漓盡致的發揮。尤其〈有人在嗎？〉一畫，更是營造出一股神祕而

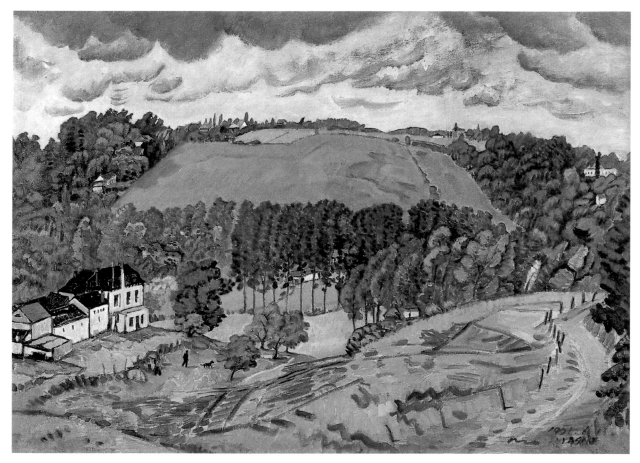

騷動不安的氣氛，有一種「山雨欲來風滿樓」之超現實主義及表現主義
氛圍。與其畫中所常見的寧靜、優雅而宛如田園詩意的一貫畫境，顯得
頗不一樣，是一件值得注意的畫作。

〈湖上飛霞〉畫中，清澈如鏡的湖面，佔據全畫三分之二以上的版
面。落日餘暉夾雜著清風徐來，在湖面上漾起陣陣漣漪，以及倒影之微
妙光影變化，頗為生動有趣。〈黃金浪〉、〈另一種浪漫〉則筆觸豪邁
俐落，宛如「以色代墨」的寫意風景彩墨畫。在在說明其自我風格之形
塑，已臻於成熟之境地。

〈留情〉(P.98左圖) 一作，取材於社區教堂之寫生，視點近於平視，
而仍摻有相當程度移動視點，視覺焦點落於擁有尖塔的紅色教堂，深褐
色的建築物輪廓線之畫法，很容易讓人聯想到梵谷（Vincent van Cogh,1853-

1890）的畫風，然而畫面卻顯得安靜而穩定，頗不同於梵谷的騷動、流轉而不安之氣氛。對於梵谷這位採用類近於中國行草書法筆趣的近代西洋名家的畫作，與自己畫風之間截然不同的動、靜對照，黃朝謨曾作如是之分析：

　　……由於筆者（黃朝謨）利用的點、畫（短線段）所組成的形體或面，只採取線組合面方便的組成方法，而面與面的相連及其他景物關係面上，不做（作）連貫表露。其次又以明暗、陰陽、冷暖、貫氣、律動等繪畫要素，求得畫面可以區別前後秩序關係。有如塞尚在其作品裡筆法的作用。梵谷的作品，為何產生不安定、盤旋流動、奔放熱情似火的生命力及律動，這要歸究他作品中的線段動勢整體的連貫及呼應，線條如何組成的問題，組成面中的短線段與其他面的貫串關係，線段律動的不間斷所形成的。而筆者作品能形成安靜的原因，……最關鍵的一點，是在銜接面或說是前後有秩序間架的重疊面的組成點劃，未著意去連成旋轉及流動的條件吧！這點是整體畫面感覺動靜的關鍵。

　　上述之論述，說明黃朝謨是從點、線、面元素之組成方式，析探書法性筆法作畫，所形成的動和靜的不同畫面效果的原因。除此之外，梵

谷畫中蜿蜒靈動，如同卷雲皴一般的筆線律動感，應該也是造成其畫面騷動、流轉而不安的重要因素。至於黃朝謨所選擇的安靜、優雅的畫面氣氛，則與其審美取向的個人抉擇有關，除了出於其內斂、謙和的人格特質之投射之外，也與其始終愛寫端整秀雅的楷書有著微妙的同調。

1992年10月，黃朝謨第三度於臺北阿波羅畫廊舉辦個展，這次展出作品則以臺灣各地的名山勝境之油畫寫生為主。配合本次展覽所出版的畫集則加上「青山綠水依舊在《原鄉情懷一九九二》」之副標題。

1992年黃朝謨畫所謂的「原鄉情懷」之臺灣名山勝境寫生油畫作品，非常近似於出於自然寫生的青綠山水畫，畫面似乎籠罩在一層淺淺的粉藍薄紗底下，畫中的青山綠水隱約瀰漫著山嵐，如夢似幻，筆線（觸）渾潤而簡淡，有些近於水墨畫之沒骨畫法，呈現空間推遠的大氣感。雖然未作固定光源的捕捉，對於光影的主觀表現，相較其一年前之畫風，則有比較細膩的處理。因而顯得格外地輕柔、夢幻、空靈、優雅。雖屬油畫，但其質感卻更接近水彩或彩墨，畫境則近於傳統國畫。如〈山中傳說（谷關）〉(P.109)、〈綠的呼喚（信義鄉）〉、〈推霧（水里）〉、〈晨光（日月潭）〉、〈高山青（谷關）〉(P.100)、〈心曲〉等都屬之。

比較特殊的是，同樣畫於1992年的油畫作品〈依翠〉，近景用沒骨畫法，中景和遠景則運用起伏、轉折、頓挫分明的傳統國畫長筆線粗放勾皴之法，如未標示其材質，簡直就像一幅濃墨重彩的寫生彩墨山水畫。

　　黃朝謨用如夢似幻而且相當忠實於自然原貌的手法，來繪寫這批所

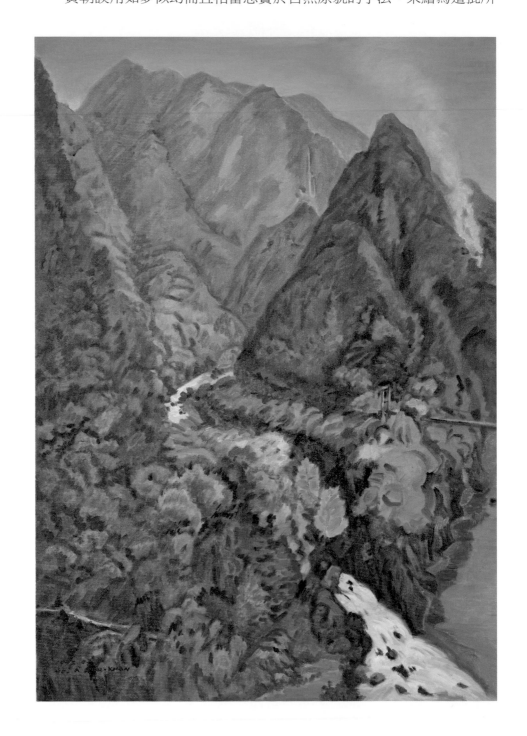

黃朝謨　高山青（谷關）
1992　油彩　72.2×50cm

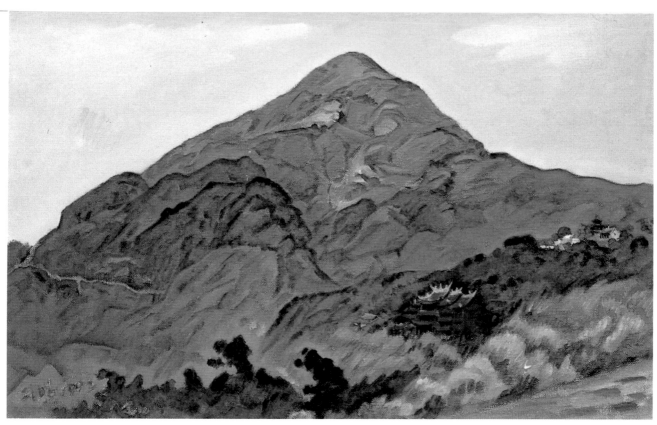

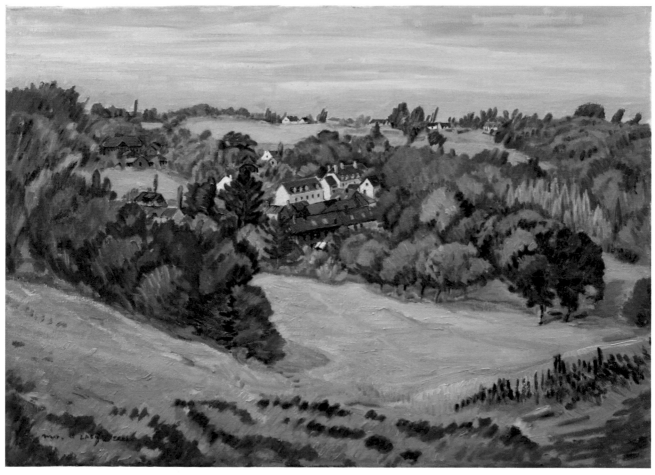

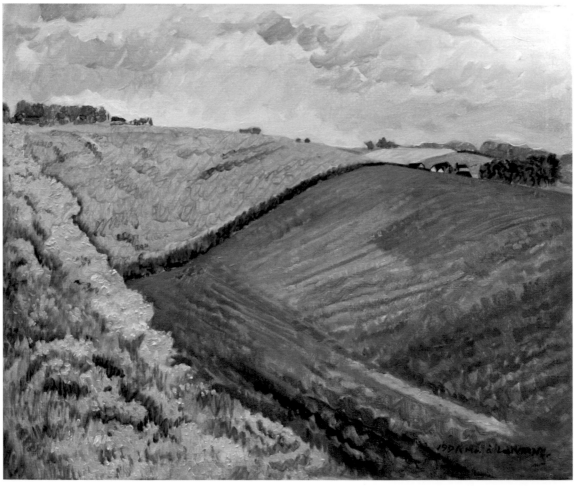

謂「原鄉情懷」系列的臺灣青山綠水景致。畫風顯然與其以前所描繪的比利時風景落差頗大。多少也顯現出，他在離鄉背井將近二十年以後，面對著原鄉景致，把自己對於母文化的情感（華人文化傳統），盡情地融入畫中所致。

主持比利時華僑中山學校

　　雖為藝術家身分，但黃朝謨在協助傅維新辦理各項藝文活動時，往往展現出嚴謹而細膩的工作態度，以及隨和溫潤的人格特質。因而頗受到具有詩人身分的比利時華僑中山學校校長邱漱（瘦）石先生之賞識，

【關鍵字】

比利時華僑中山學校

　　比利時華僑中山學校校址位於比京布魯塞爾，1965年創校，是我國旅比華僑集資創辦的，同年9月奉我國行政院僑務委員會（簡稱「僑委會」）核准立案，名為「比利時華僑中山小學」。1989年奉准增設初中部，改名為「比利時華僑中山學校」。專為教導華僑子弟學習中文、歷史文化為宗旨，係屬在我國僑委會及駐比大使館（代表處）指導下的私立僑校。

　　該校董事會成員（包含校長）均屬無給職，而且每年還須依規定之額度捐款，用以贊助學校經費，僅任課之教師酌致車馬費。早期免學費，其後由於師資酬勞和設備之需求起見，至1980年始每學期酌收1000比郎（當時與新臺幣之幣值相近）。創校之初，董事長為黃瑞章，校長為魏蔣華女士（近代軍事家蔣百里將軍之女兒），張炳煜（傅維新夫人）、席慕蓉（留比畫家、作家）、蔣曉明、韓肅莊等四位老師任教。每週利用週三和週六下午3-6時，趁比國的學校休息的時間上課，課本則由駐比大使館捐贈其庫存現有之香港集成圖書公司出版之國語、常識、歷史、地理等讀本，並租得駐比文化參事處樓下（半地下室）三間教室克難經營。至1986年始經由諸多僑界人士捐款贊助，購得位於比京歐瑪大道的一幢500平方公尺的三層樓房，兼具400平方公尺的活動園地，成為正式校舍。

比利時華僑中山學校一景

學校立案證書

1985年，詩人邱瘦石所著《海客行吟》中有關黃朝謨之詩作。

於1986年聘請他協助該校的教務工作。

比利時華僑中山學校校址位比京布魯塞爾，創校於1965年，是我國旅比華僑所集資創辦，創校之初期學生僅十多人，1986年黃朝謨應聘該校時，已增至百人以上。同時也自這一年開始，於7月間假比利時南部哈貝谷渡假中心辦理第一屆「華僑青少年中華文化夏令營」，除了由僑委會從臺灣遴派師資支援民族舞蹈、國樂、剪紙和中國結之教學外，也特別邀請黃朝謨擔任書法和國畫的教學。旨在讓學員瞭解中華文化，並藉以學習群居相處的生活經驗。由於反應相當不錯，因而此後每年選擇7、8月間辦理這類夏令營，遂成為該校之慣例。

1989年夏天，黃朝謨辭卸中國文化大學美術系主任返回比利時，適逢該校奉准增設初中部（相當於國中層級），同時改名為「比利時華僑中山學校」，獲該校邱漱石校長力邀，擔任該校副校長兩年。之後，於1991年夏天邱校長退休赴美定居，黃朝謨遂獲聘為該校董事兼校長之職。雖屬藝術家身分的黃朝謨，在接任校長以後，全神投入，用心辦學。兩年之後（1993）學生已逾兩百人，甚至在其校長任內，最多曾接近三百人。據黃朝謨謙虛地告訴筆者：能有如此績效，主要歸功於僑界長輩的指導和支持，副校長洪文娟女士（現任董事長）在財務規劃上的嚴謹周詳和全神投入，教務主任郭豫惠老師（現任校長）以及全體教職員之同心協力。然而亦足以顯見黃朝謨身為藝術家嚴謹的創作態度，轉化為辦學的精神，仍然可以觸類旁通，營造出可觀的績效。其校長職務直到1999年方始辭卸，對於比利時僑教之貢獻，實不言而喻。

▌林克恭繪畫研究

在黃朝謨1992年返臺舉行個展之前後，藝術家出版社正規劃編輯

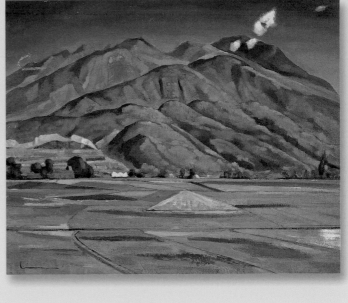

《臺灣美術全集16／林克恭》，委託黃朝謨撰寫兩萬字左右的專文一篇，雖然他每年都會有一段時間返臺小住，然而大半時間仍多住在比利時。為了感念這位在繪畫藝術以至於為人處事方面都對他啟發很大的可敬師長，黃朝謨也未多考慮地隨即爽快地答應。然而此時距離接受林克恭指導的時期已相隔約二、三十年之久，為了貼切而周延的掌握林師之畫風特質及其繪畫創作理念起見，黃朝謨除了與居住紐約的林師母取得聯繫之外，也利用返臺期間認真蒐集相關資料，並努力回想當年追隨林克恭老師學習之點點滴滴。該集於1995年4月出版，是黃朝謨歷年來所撰述，篇幅僅次於其講師升等論文之長文，在蒐集資料和撰稿的兩年多期間，也讓他重新反芻林克恭繪畫藝術的一些重要觀點和特質，同時也作為藉以檢視自己繪畫藝術的重要標竿。

　　值得留意的是，在〈林克恭繪畫研究〉一文中，黃朝謨強調的幾個林克恭的繪畫觀，也與他自己的繪畫創作有著微妙關聯。如：

　　（林克恭）筆畫講究用筆；他從不強調，只求經濟原則，一筆能當兩筆用時，則不用兩筆。線條可以由細到粗，粗再到細的使用特性，一筆即能獲得變化的，就不用修飾去求得。……他的線條每筆看出有明暗，有漸層明度的過渡變化，……祇要一下筆，即敏感地分別出是實是虛，是陰是陽，並與無限空間產生了密切的關係。

　　油畫也應和中國畫一樣，用寫的。畫風景不一定要選定某地方，只要捕捉美感。

　　畫家對造型的養成有一發展過程，首先要從觀察自然去理解自然環境中它所存在的事物和它們之間的相互關係。若說要注意物象與其存在空間的背景，不如說要注意空間及物象之間的空氣……。

　　這些論點，不但在黃朝謨平時談論繪畫時，經常琅琅上口的引述，

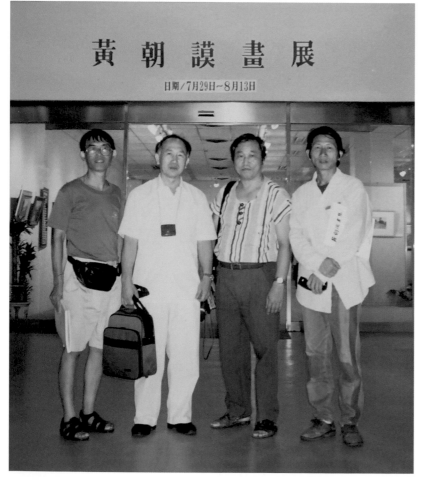

1995年，屏東縣立文化中心黃朝謨畫展期間與同學合影。左起：王德成、黃朝謨、吳正富、林峰吉。

甚至文中所強調林克恭重視畫風的「民族性」和「自我創意」，以及「對於白色情有獨鍾，將之用在強烈色當中，足以拉住觀者視點。」、「用一種顏色的厚薄去變化質感……」觀點，也可以從黃朝謨畫風特質中，檢視得出林克恭繪畫觀之內化程度之深。尤其在該文之「前言」和「結論」裡面，一再提及林克恭所常強調，站在樂觀、思維、觀察、向上的踏實基石上，對於生命周遭無爭、無求、無怨、無拒態度，之所謂「普通人」的為人處事和治藝之態度，更對黃朝謨影響深遠。

▌創作思維的梳理和再出發

　　在《臺灣美術全集16／林克恭》一書出版的三個月後（1995年7月下
旬），五十七歲的黃朝謨於屏東縣立文化中心舉行他藝術生涯的第十一
次個展，也是他第一次返鄉個展。在為期兩星期的展期中，展出作品包
括油畫、水彩和彩墨等，創作年代則涵蓋自大學時期以至1995年，時間
跨幅長達三十年，顯示出他有意藉著這次的展覽，對於自己鑽研繪畫藝
術三十多年來的軌跡，作一番縮影式的回顧和展現。屏東縣立文化中心
為了配合這次的展覽，也印行了一百五十頁的《黃朝謨畫集》，選錄其
中一〇八件展品。黃朝謨也特別在這本畫集裡面，發表了一篇近九千字
的〈創作自述〉，以說明自己在繪畫創作方面的一些理念觀點。或許寫
作時間過於倉促，或者太久未用中文撰寫論述所致，他的這篇〈創作自
述〉仍能呈現出其1990年以來個人畫風形成後的繪畫創作思維脈絡。

　　比較特別的是，在1995年的畫集裡頭，收錄了三十九件水彩畫作以

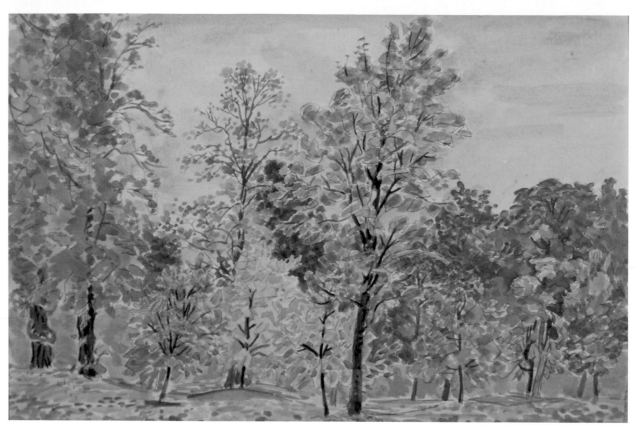

黃朝謨於1995年所作的水彩畫
〈秋的話語〉

及兩件鉛筆風景速寫習作。在其水彩畫中，色彩耀眼的櫻花、花田等占其大宗，而且其中有不少作品採近於定點取景之手法，而非其所謂「廣闊風景」之樣式。據《臺灣新聞報》記者劉正芳在採訪過黃朝謨以後，在報上寫著：「……為了研究上的需求，他習慣重覆些題材，一方面為了進一步認識該環境，一方面藉著不同季節所產生的變化，經營結構特色。他進一步追求色面的明暗秩序，相對的，他不再像稍早刻意地去營造寬廣的視野。在展出新作裡，一系列春天、櫻花、花園等題材，就是為了色彩的研究揣摩……。」

　　這段報導，相當程度可以傳達黃朝謨當年在檢視回顧自己三十多年的繪畫探索歷程，經過沉澱、盤整之後的想法，希冀藉由重新微調創作手法，進行色彩及構圖方式的新嘗試。此一新的想法，落實於1995年所畫的油畫作品〈湖畔秋色〉(P.110上圖)，主要採用其常用的高地平線構圖法，讓三分之二以上的畫面，盡情地發揮他所一貫擅長的湖光倒影之畫法。岸上樹林，顏色由翠綠、黃綠、金黃、黃橙、橙紅…以至暗紅，色階層次之變化極為豐富，用筆簡練而色彩穿插變化得自然而絢麗，展現出其色彩的研究和揣摩之成果。

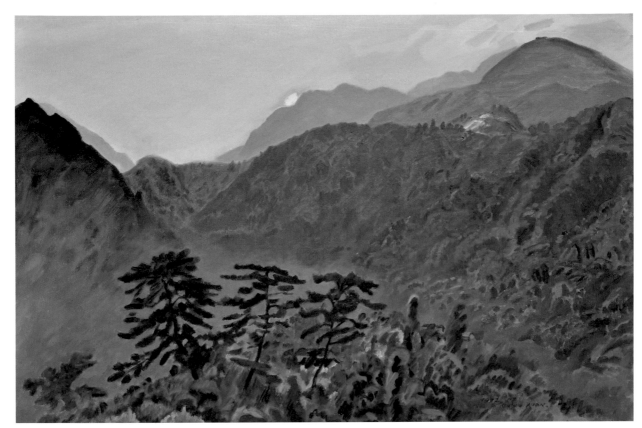

黃朝謨　山中傳說　1995
油彩　50×73cm

幾棟白牆紅瓦的洋房點綴林間，頗增生氣。湖面精采的倒影，在畫面上成為重要的賣點，讓整幅畫為之靈動起來，有畫龍點睛之作用。全畫實處虛畫，虛處實畫，畫境簡靜空靈，頗具感染力。

　　在同一年的油畫作品〈油菜花田〉(P.111上圖)裡頭，也可以看到令人感到亮眼的成果。這件取材於丘陵地貌的田園寫生畫作，妙用補色及明度對比，色彩飽和亮麗而結構簡淨，筆觸豪健大方，略近於半抽象。雖是油畫作品，但色彩質感卻有水彩般的透明感和潤澤感，富於東方美感特質。明暗對比之節奏明快，畫幅雖然不大，然而產生之張力則頗為可觀，落實了中國古代畫論中所謂「筆愈簡則氣愈壯，景愈少則意愈長。」之道理，相較於其以往之畫風，已然再度突破自我，展現新境。2000年所作的油畫〈秋收〉(P.110下圖)，與前述的〈油菜花田〉同樣以高地平線構圖法而取材於比利時丘陵農地，也同樣色彩飽和而結構簡要，筆觸奔放酣暢，富有節奏感。此外，這件作品對於斜陽日照之光影效果，有較為明快的詮釋。尤其天空之雲朵，用非常寫意的雲氣紋勾寫，有些近於中華隋唐時期極為古老的「勾雲法」，極富造形趣味，整件作品強明而有力，是件極具個性之畫作。

黃朝謨
湖畔秋色
1995　油畫
50×80cm

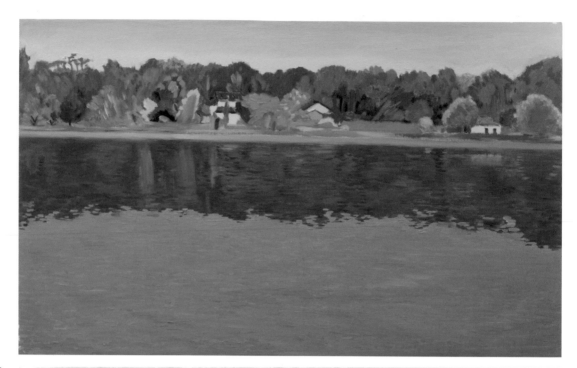

黃朝謨　秋收
2000　油畫
33.5×40.5cm

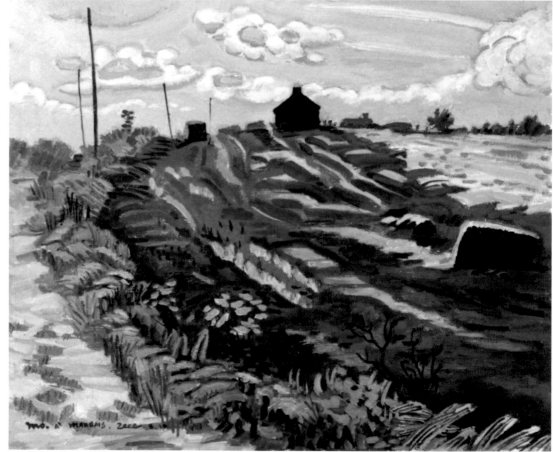

[右頁上圖]
黃朝謨
油菜花田
1995　油彩
33×53cm

[右頁下圖]
黃朝謨　秋分
2001　水彩
尺寸未詳

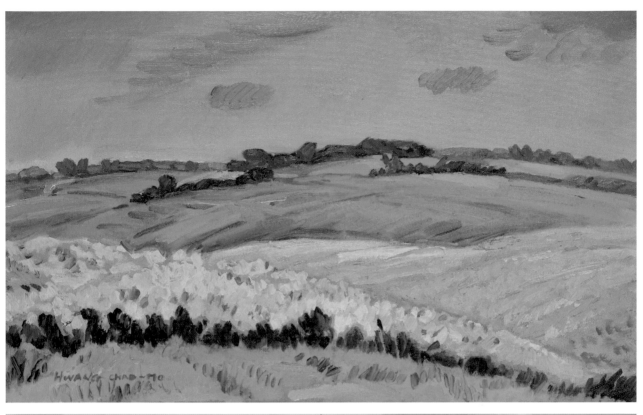

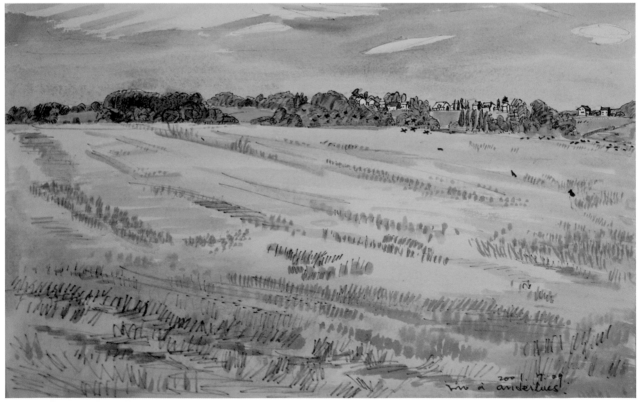

五、年近耳順更趨
收放自如

大約年近六十歲左右，黃朝謨的畫風又產生明顯的轉變，出現了以往少見的深厚結實，以及豪健簡逸的多元畫風，色彩更具質感而變化豐富，已然邁入收放自如的成熟境地。

[下圖] 黃朝謨2005年與張義雄（右2）吳炫三（左2）合影於巴黎。
[右頁圖] 黃朝謨　花團錦簇（局部）　2005　油畫　60.3×50.3cm

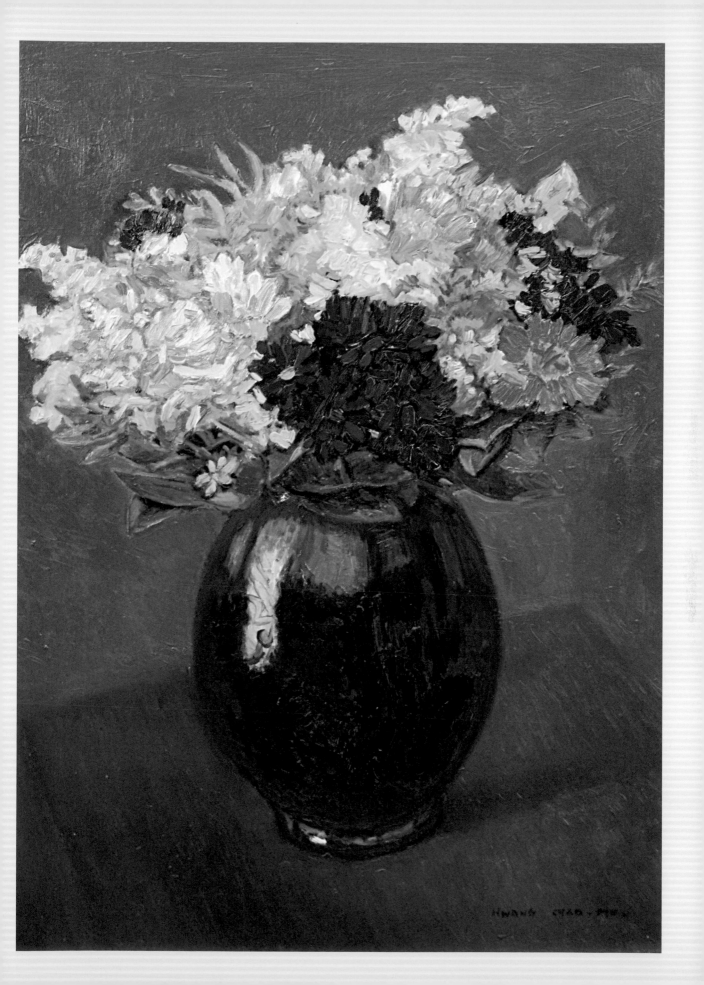

黃朝謨　綠意　1999　水彩
尺寸未詳

▌具筆線趣味的水彩畫風

　　大約在1990年代後期至2000年代初期，黃朝謨出現不少以油性簽字
筆或鉛筆寫生之後再上彩的水彩畫精品。如1999年的〈綠意〉，係以油
性簽字筆寫生爬滿藤蔓植物，以及部分淹沒在樹林草叢中的古教堂建築
殘蹟，畫完之後再以水彩上色。黑色的筆觸澀進而綿密蒼厚，頗富質
感、層次感和節奏感，也與元代王蒙的山水畫風，頗有相近之意趣。同
一年的〈老街（比利時老魯汶）〉、〈老魯汶市政廳〉(P.117)，以及2001年
所畫作為何俊盛所撰《比京打工》一書封面的〈大廣場美食街〉等幾件

黃朝謨　老街（比利時老魯汶）　1999　水彩　55×46cm

氣勢宏偉的尖塔式的古建築街景，雖然都是以油性簽字筆所畫的直線線條建構出畫面主要骨架，然而這些硬筆黑線條，卻畫得肯定有力而富有美感表現機能，且具彈性和節奏感，然後再加以水彩淺著色。線條筆勢沉著而肯定，有「骨法用筆」和「筆無妄下」之特質，這種線條特質，非一般洋畫家所能，應與其深厚的書法素養搭配其素描功力不無關聯。

1994年6月，高雄市立美術館正式開館，對長期以來文化生機不振的南臺灣而言，堪稱展露出劃時代的發展契機。黃朝謨早年在文化學院教過的學生黃才郎榮膺首任館長之職，在開館前後，黃館長常向這位定居比利時二十多年而視野開闊的師長諮詢請益。高美館開館展的「比利時表現主義」特展，以及近代比利時名畫家兼雕塑家培梅克，比利時當代雕塑名家馬丁‧奇歐，以及荷蘭名畫家哈勒曼特等幾項重要的國外名家特展，均為當時駐比利時代表文化組方勝雄參事主辦連絡，而黃朝謨始終參與舉薦，以及從旁穿針引線的協助工作。

1993年，黃朝謨（右）與時任高雄市立美術館館長黃才郎同往巴黎洽談布爾代勒雕塑展，期間曾至羅丹美術館參觀，於雨果石雕前留影。

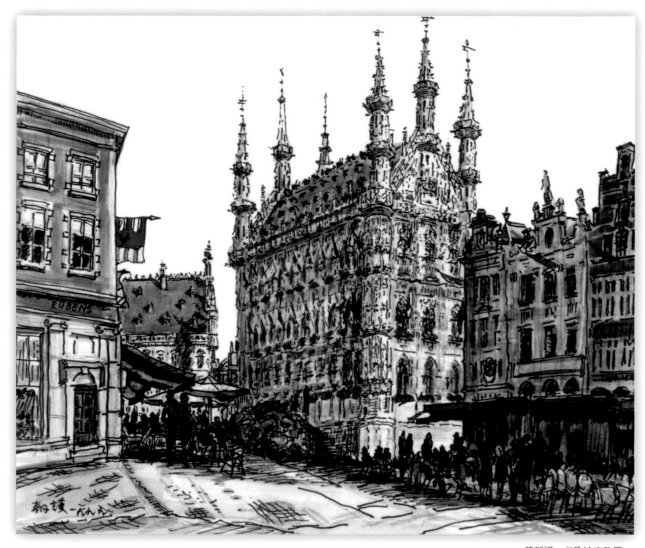

黃朝謨　老魯汶市政廳
1999　水彩　46×55cm

▋「高雄五人展」的畫友切磋

　　另方面，也由於黃才郎的引介，黃朝謨也得以結識高雄地區畫家
林天瑞、王國禎、林勝雄、林加言等人，經常利用每年返臺期間，相聚
切磋觀摩或相邀至臺灣各名勝景點寫生，由於年紀最長的林天瑞不會開
車，年紀最小的黃朝謨車子在比利時，因而每回五人的臺灣名勝寫生，
往往由僅長黃朝謨一歲的林勝雄（林天瑞之胞弟）和林加言（林天瑞之

靠山依水房數間 行也 安然坐也 安然 粗茶淡飯飽

三餐早也 香甜晚也香甜 布衣得煖勝絲長也可

穿短也可穿一隻耕牛半頃田 收也憑天 憑天

間來無事攬書篇 名也不貪利也不貪 雨過晴涼天正好讀

小船魚在一邊酒在一邊 荷花池館晚涼 天正好讀

禪正好談 女話 燈前 今也 談古也 談日出

夜歸兒女話 燈前 今也 談古也 談日出 三丈我

猶眠不是神仙誰是神仙

道光進士雲甫文 東津黃朝謨書

學生)兩人各開一部車共載同行,1997年黃朝謨與林加言兩人甚至相偕同往玉山寫生。

此外,五人也多次組團前往日本東京、富士山、立山黑部等海外地區旅遊寫生。尤其林天瑞之好友何俊盛於1997年8月至2001年9月奉外交部派駐比利時布魯塞爾海關工作,林天瑞這段時期曾多次赴歐探訪,順便旅遊寫生。當時只要到達比利時,多由黃朝謨陪同至各地捕捉畫材,甚至在2001年9月間,林天瑞和林勝雄兄弟同往,黃朝謨還專程陪他們前往荷蘭的阿姆斯特丹寫生。2002年3月,林天瑞於高雄市臺灣新聞報畫廊舉辦「歐洲風情——林天瑞歐洲寫生展」,以水彩作品為主,當時黃朝謨特別為這次的展品撰寫導覽文字,並以專欄的方式,圖文並陳地在《臺灣新聞報》連載了十天。顯見兩人相知之深及情誼之厚。

上述五人寫生團之相偕寫生活動,前後大約持續十年左右,因而彼此建立極為深厚之同道情誼,尤其黃朝謨這段時期的臺灣名勝寫生作品,大多有這批志同道合的畫友參與。尤其年紀最長而人稱「瑞哥」的林天瑞,與黃朝謨更是交情莫逆。黃朝謨曾多次為林天瑞的畫展撰文介紹,並頗多推崇。林天瑞的好

山光照檻水繞廊　舞雩歸詠春風香　好鳥枝頭亦朋
友落花水面皆文章　蹉跎莫遣韶光老人生惟有讀
書好讀書之樂樂何如　綠滿窗前草不除

昨夜庭前葉有聲　籬豆花開蟋蟀鳴不覺商意滿林
薄蕭然萬籟涵虛清近妝賴有短檠在對此讀書功
更倍讀書之樂樂陶陶　起弄明月霜天高

新竹壓檐桑四圍　小齋幽敞明朱曦晝長吟罷蟬鳴
樹夜深爐落螢入幃北窗高臥羲皇侶只因素稔讀
書趣讀書之樂樂無窮　瑤琴一曲來薰風

木落水盡千崖枯　迥然吾亦見真吾坐對韋編燈動
壁高歌夜半雪壓廬地爐茶鼎烹活火四壁圖書中
有我讀書之樂何處尋　數點梅花天地心

翁森四時讀書樂
東津黃朝議書

[右頁上圖]
1999年，高雄市立中正文化中心「高雄五人展」首展，畫家右起：王國禎、林加言、林天瑞、林勝雄、黃朝謨等合影於作品前。

[右頁下圖]
1999年，黃朝謨（左）與林天瑞（中）、林勝雄於比利時安特衛普寫生。

2001年，黃朝謨與林天瑞（右方遠處）同於比利時布魯日寫生。

2006年，高雄上雲藝術中心舉辦「高雄五人展」參展畫家合影。前坐者王國禎，後排右起：林勝雄、林加言、黃朝謨，背景為已去世之成員林天瑞的作品。

友何俊盛，也因此機緣與黃朝謨相識，未久何俊盛奉派我國駐比代表處工作，甚至與黃朝謨發展成兒女親家之良緣。

　　黃朝謨與林天瑞等五人寫生團隊，曾先後於1999、2001和2006年舉行了三回的「高雄五人展」，頗受藝界矚目。到了2003年3月，林天瑞作古，其後不久，王國禎又中風而不良於行，相偕旅遊寫生之活動遂告終止。2006年的五人展展出時，雖然林天瑞已作古，但仍由家屬提供作品參展。因此該回之展出成員合照，僅見其中四人，而王國禎則坐著輪椅

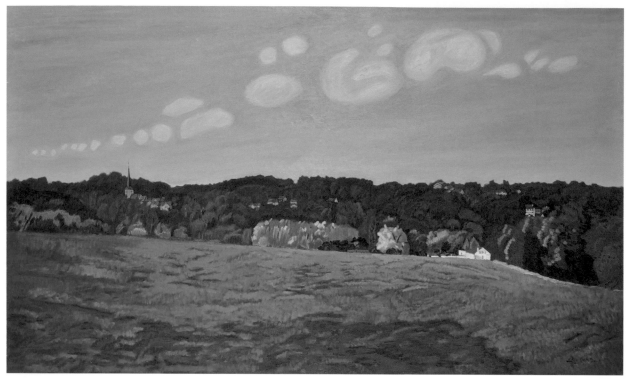

[上圖]黃朝謨　秋色　1999　油彩　95×162cm
[下圖]黃朝謨　清流　1999　油彩　162×130cm
[右頁圖]黃朝謨　阿姆斯特丹　2001　水彩　尺寸未詳

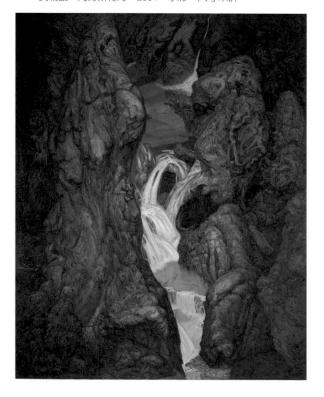

出席，為此一南臺灣頗具特色的畫界雅集，留下歷史畫面並畫下句點。

　　1999年的第一回《高雄五人展畫集》裡頭，收錄了黃朝謨八件油畫作品，其中〈蘭邨〉（P.101下圖）、〈安居〉、〈秋色〉等三件，屬比利時歐陸丘陵地貌之風景寫生，至於〈遠眺玉山〉（P.125上圖）、〈清流〉、〈九曲洞〉、〈奇萊山之晨〉（P.124）、〈塔塔加〉（P.125下圖）等五件則屬臺灣名山勝境寫生作品。值得注意的是，這五件出於五人相偕同往的臺灣名山勝境之油畫寫生作品，件件質優，均稱得上是其階段性代表作。相較於黃朝謨1992年臺北阿波羅畫廊所展出的「原鄉情懷一九九二」

系列畫作,則有極大的變貌。有別於前者宛如傳統國畫山水的輕柔、夢幻、空靈和優雅,後者則顯得格外地厚重、結實、陽剛而沉穩,然而在線條和筆觸方面,書法性趣味之發揮則為其始終一貫的畫風特質。

〈奇萊山之晨〉和〈塔塔加〉都是從高處略帶俯視角度,由山前眺望山後的山景寫生,其取景和構圖意念略近於1990年的〈吟唱夏天〉(P.85),惟取景範疇大幅度縮小,而近於定點取景法。然而相較之下,1999年完成的這兩件近作,更加善於運用明度、彩度的對比,營造畫面的空間感和質量感。近景的白色菅芒花草描繪得生動自然而層次豐富,這種對於近景的細膩處理,為其以往山景寫生畫作之所罕見。不但讓畫面顯得更為厚實,又有助於推遠空間。近、中、遠不同空間層次的山川底色明度及肌理之刻畫的繁簡,有著更為明顯之對比,頗能營造大氣感,筆觸(線)也更加肯定有力而顯得精神抖擻。相較於〈奇萊山之晨〉,〈塔塔加〉更加縮小取景視野,雖然其顏料並非厚塗,然而由於

[右頁上圖]
黃朝謨 遠眺玉山 1999
油彩 95×162cm

[右頁下圖]
黃朝謨 塔塔加 1999
油彩 130×163cm

黃朝謨 奇萊山之晨 1999
油彩 95×162cm

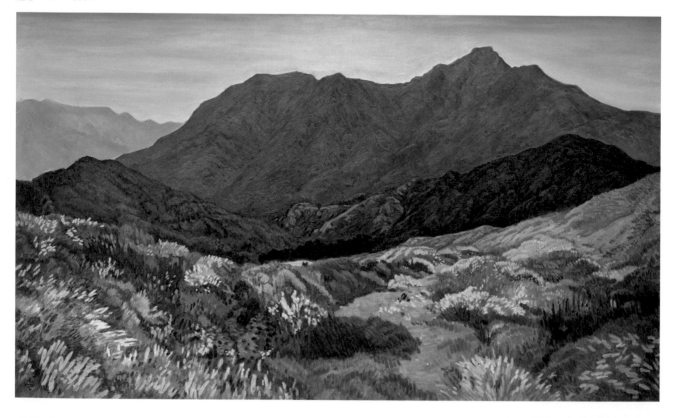

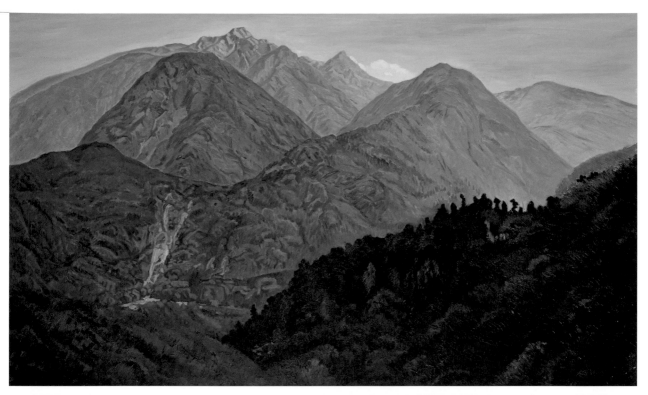

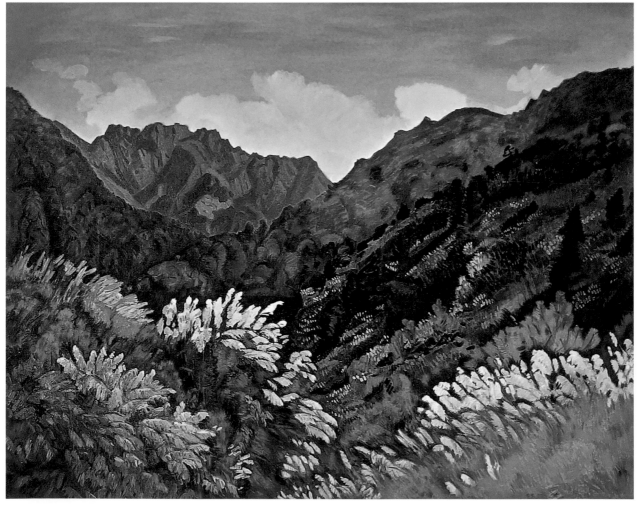

其擅用明暗和虛實對比效果，因而顯得結實而厚重。對照於山體的厚實，天空則畫得清靈飄逸，宛如水彩一般，也增畫面鬆、緊、虛實呼應之趣。

〈遠眺玉山〉（P.125上圖）則採用其以往較少運用的仰視遠眺之法取景，取景視野則比起〈奇萊山之晨〉（P.124）和〈塔塔加〉（P.125下圖）遼闊深遠得多，是其「廣闊風景」的新嘗試。畫風也是接近於〈奇萊山之晨〉，惟將焦點安排在中景瀑布傾瀉的山嶺，因而近景山巒用深暗而肌理模糊的手法處理，用以凸顯中景和遠景。全畫氣勢宏偉，有中國北宋山水畫風的崇高、壯美之感。

〈清流〉（P.122下圖）和〈九曲洞〉都是取材於橫貫公路九曲洞一帶的寫生作品。取景範圍比起前述幾件同一年作品更小，尤其〈清流〉更是俯瞰山澗流泉的焦點特寫。這兩件油畫作品筆線（觸）蜿蜒蒼厚，非常接近於忠實於自然又帶有個性的國畫寫生之作。相較於以往黃朝謨油畫風景較趨靜謐空靈，這兩件作品則格外顯得靈活而生動，相形之下，頗為特殊。

至於1999年《高雄五人展畫集》所刊載，黃朝謨的三件描繪歐陸丘陵地景致的風景油畫，基本上是延續其以往的「廣闊風景」畫風，而更趨精緻化、嚴謹化。其中比較特別的是〈秋色〉（P.122上圖）一作，不同於其往常所慣採的高地平線構圖法，此畫似乎刻意降低了地平線，而留出較為大片的天空。尤其特殊的是，天空上由左側（遠）到右上方（近），朵朵極具造形意味的白雲，接續排列，宛如某種神祕的文化符碼。據黃朝謨表示，當時在對景寫生之際，白雲之狀態確實有類似之情狀，自己僅憑著當時所感，略加予以造形化而已。

這種畫風之轉變，一方面可能基於這幾年間，黃朝謨重新反省自己與自然和中西繪畫傳統之對話方式，在經過一番盤整之後，已然找到新的平衡點；另方面，則應是幾位畫風各異而皆極具造詣的畫家同儕之間相互激盪下，催化他向更為嚴謹的畫面結構進行自我挑戰所致。

在參與第一回「高雄五人展」之翌年（2000）冬天，黃朝謨於高雄

[右頁圖]
黃朝謨　橫貫公路　1999
油彩　117×81cm

126

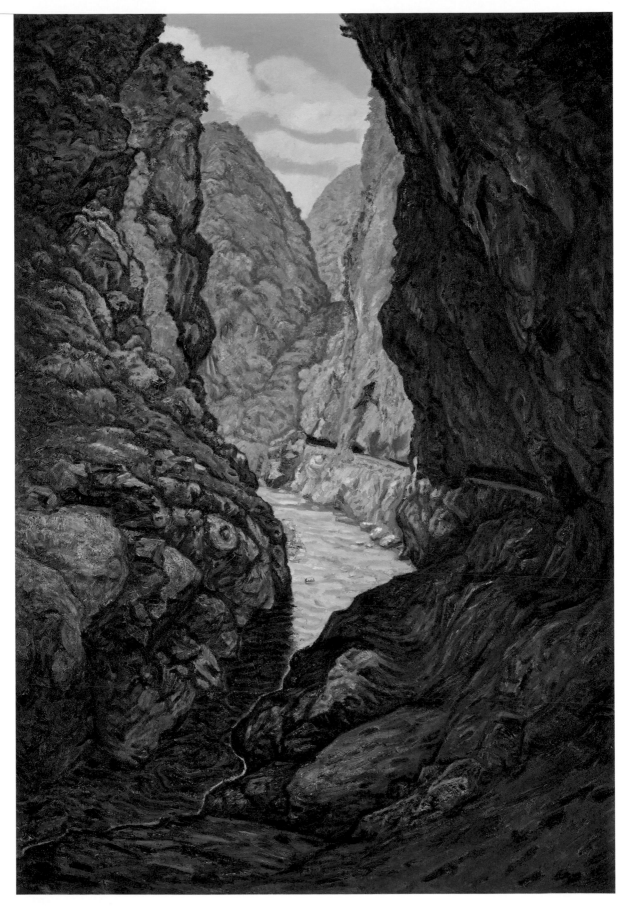

黃朝謨　尼羅河的太陽　2000
油畫　24.5×30.5cm

2000年，高雄積禪50藝術空間
千禧年個展時黃朝謨與親友合
影。

積禪50藝術空間舉行其藝術生涯的第十二回個展。在這場個展當中，黃
朝謨除了展出了本年所畫前所述及的個性化寫意油畫作品〈秋收〉（P.110
下圖）之外，同時也展出另一幅更加奔放的〈尼羅河的太陽〉，這件油畫
作品構圖、筆觸及色彩均極為精簡放逸，畫面場景應該是從遊輪上往岸
邊眺望取景。河岸所占比例極小，將畫面橫隔出天空、河岸、河面三大
部分。由於地平線極低，因而天空占畫面之大部分。一輪艷陽懸空，光
芒四射，河面幾道粗獷的金黃色的陽光反射，看似率意為之，卻顯得自
然而妥貼。畫中運用近於深墨而略帶透明感的粗放黑色筆觸，搭配著飽
和的高彩度色彩之鮮明對比，格外顯得強明有力，而宛如減筆彩墨畫和
野獸派畫風之綜合體，極具畫面張力。

　　畫於1998年的〈安居樂業〉，也是取材於比利時田野的緩坡丘陵地
形之「廣闊風景」系列之發展。黃朝謨在此一時期重新反芻其鳥瞰視的
廣角鏡取景法，更加能夠御繁於簡，而且色彩之變化也更為豐富，因而

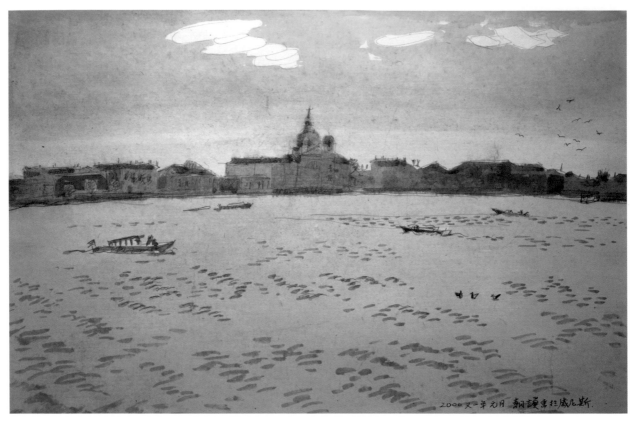

黃朝謨　威尼斯　2000
水彩　尺寸未詳

畫面開闊而明快舒暢，極具感染力。

　　2001年第二回的「高雄五人展」再度於高雄市的中正文化中心舉行，黃朝謨在這次的聯展中，展出了幾件不同於其以往畫風的油畫作品。其中三件畫風迥異而視野開闊的威尼斯寫景系列作品，形成頗為特殊的對照。〈水都（威尼斯）〉屬古典寫實畫風，觀察視野順著河面之流向，兩岸斜陽西照下的古色古香歷史建築，映照在水光粼粼的河面，靜中有動。低地平線營造出的大片天空則萬里無雲，因而畫面氛圍顯得頗為寧靜而空闊。

　　〈威尼斯（Ⅱ）〉和〈威尼斯（Ⅲ）〉則採高地平線構圖法，而呈現了大片的海面，這兩件油畫運用了大幅面的平塗畫法，以及相當主觀的色彩運用，搭配相當簡化之造形，因而畫面趨於平面效果而有些近於版畫，但卻簡靜明快而具藝術性強度，尤其〈威尼斯（Ⅲ）〉（P.132、133），畫面更

[右頁上圖]
黃朝謨　威尼斯Ⅰ　2001
油彩　60×100cm

[右頁下圖]
黃朝謨　威尼斯Ⅱ　2001
油彩　50×80cm

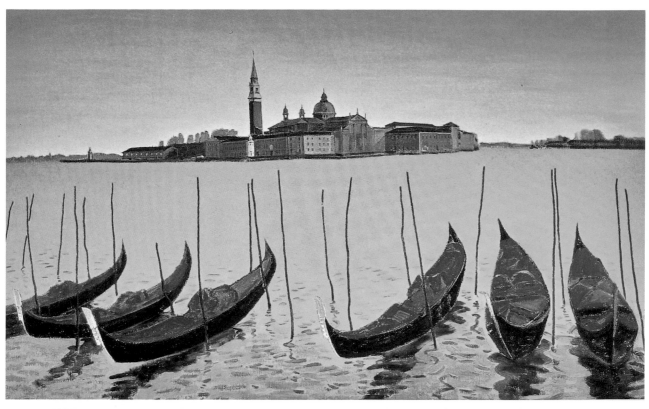

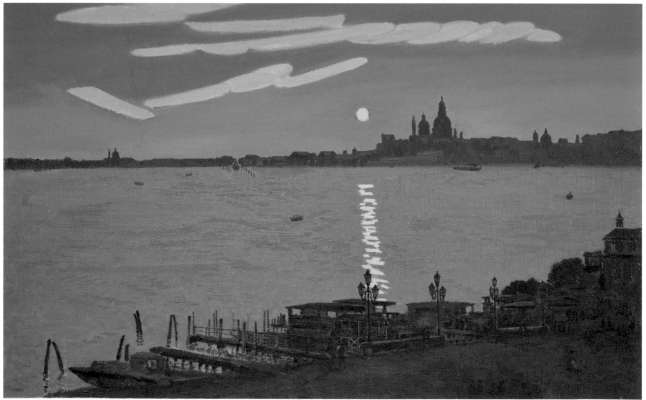

黃朝謨　威尼斯Ⅲ　2001
油彩　95×162cm

趨平面，造形更為簡練，色彩更為主觀，對比更為強明，非常搶眼。

　　此外，〈高雄港〉（P.134）畫的是傍晚海景，全畫以敦厚拙樸的圓厚筆線作畫，顯得內斂而樸實。接近天際一輪夕陽畫得宛如眼睛一般，頗增

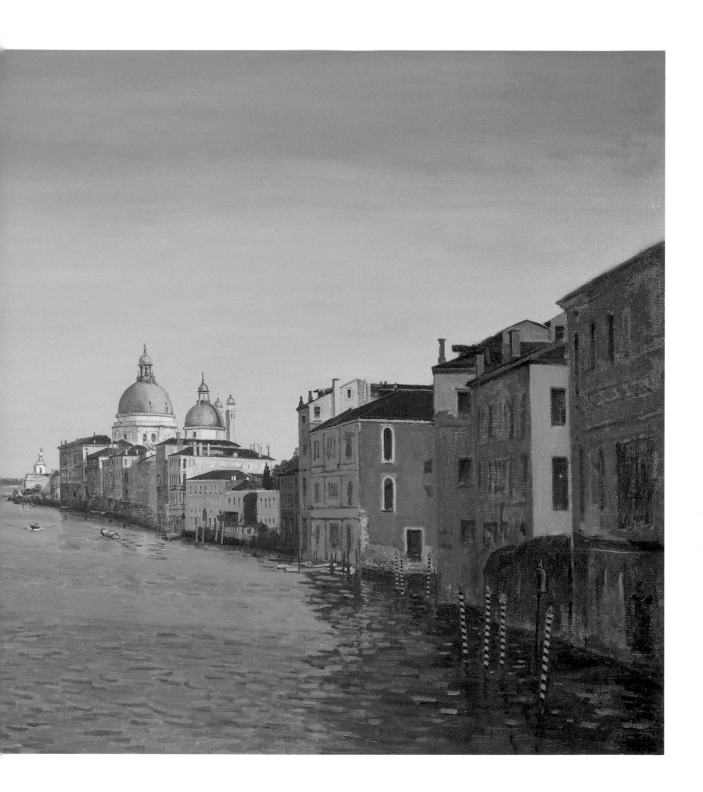

象徵意味的神祕氛圍。〈佳洛水〉(P.135下圖) 勾勒珊瑚礁岩形狀和肌理的
筆線，富於起伏轉折、抑揚頓挫的筆線表現機能，頗能營造岩石的質感
和空間感，對於臺灣東海岸的特殊地貌，表現得非常到位，是其類彩墨

油畫風格得心應手之作。取景於日本北海道摩周湖的〈秋光〉，則採俯視的「廣闊風景」手法，將焦點擺在中景而虛其近景，山頂湖泊澄澈如鏡，山岩結構肌理細膩而寫實，畫境清雅而壯麗。基本上，第二回「高雄五人展」中，黃朝謨展出了不少以往所罕見之畫風類型，說明了他仍保持著活潑的創造活力，以及自我突破的旺盛企圖心。

三黃一家聯展

2002年8月，黃朝謨與其妹淑蓮（國立臺灣藝專美術科和國立臺灣師

大美術系畢業，時任屏東縣南州國中美術教師）和其侄兒黃志偉（比利時布魯塞爾皇家藝術學院和比利時國立剛勃高等視覺藝術學院畢業，時任教於實踐大學高雄校區）於屏東縣立文化中心舉行家族美術聯展，命名為「乃澎畫會：三黃一家聯展」，同時出版展覽作品輯。「乃澎」是結合了黃朝謨的祖母（蘇乃）和祖父（黃漏澎）之名字，以顯示家族聯展之意涵。

　　在這次的展覽中，黃淑蓮和黃志偉均以油畫作品參展，至於輩分最長的黃朝謨則以比較輕鬆的水彩紀遊寫生小品為主，其中尤其以取材自北海道丘陵地貌之田野的〈烏雲・陽光・北海道（富良野）〉一作最為特殊。該畫係用較粗之鉛筆簡要打稿之後再上水彩，黃朝謨視這件作品並未運用他所擅長的廣闊視野之取景法，高地平線底下高低起伏的農田，摻用了透明和不透明的畫法。中景大片收成後整地中的深褐色土田，與周邊綠意盎然的田園形成強烈的明度和彩度之對比。天空中太陽隱在數朵濃厚烏雲背後，烏雲邊緣、田埂，以及山坡稜線處的逆光表現，烘托得相當富有童趣。

▌近期的多元畫風

　　第三回的「高雄五人展」於2006年6月在高雄的上雲藝術中心舉行。黃朝謨也慎重地提出了八件油畫精品參展。其中〈山紫（臺灣知本）〉一作尤其特殊。這件描繪破曉時分的遠眺知本山景畫，構圖和色彩都予以單純化。畫面地平線甚低，依上下關係遠近法區分成近、中、遠三段的大結構空間層次。近景地勢較平，類近於深墨積染之水墨畫，顯然尚未承受陽光照射，一條小溪由遠而近蜿蜒流過，有如乍見的一道曙光；中景為明度不高的藍色調笠狀山，山體略顯山水畫式的山石皴法肌理，似乎時近清晨；遠景為明度和彩度較高而山勢嶒峨的紫色高山，肌理皴法最為清晰，宛如映照著東昇旭日，與西畫常用的大氣遠近法完全相

黃朝謨　風頭　2006　油彩
95×162cm

反。用相當主觀而具有東方美學特質的沉靜幽玄之意境，詮釋東臺灣破
曉時分山紫水明之特殊景致，相當大器。因而被國立台灣美術館選為該
館典藏品的展出作品之一。

取材於南臺灣貓鼻頭的〈風頭〉，也是採用視野開闊的鳥瞰取景

法。低明度的沉靜藍海，襯托出岩崖草木的高明度和高彩度。中國書畫

的筆線（觸）綿密而靈活，將豔陽高照下南臺灣的光和熱，以及貓鼻頭

特殊的岩岸地貌，詮釋得頗有特色，也相當能彰顯母文化及在地特質於油畫材質上的發揮。

〈營郊（臺灣新營郊外）〉，則以地平線將畫面簡化成天、地兩個單元。秋收後乾草堆放散置於一望無際的褐色調旱田中，非常道地的嘉南平原冬日田野景象，晨曦時分旭日初生的含蓄光影效果，更將畫面氛圍營造出幾分的滄桑感。

2006年所畫的〈瀲影（比利時）〉構圖略近於1995年的〈湖畔秋色〉（P.110上圖），然取景範圍縮小了許多，而且大幅度提高主觀意造之比重。畫面主要由綿密的中間調色點所構成，然而卻有別於印象派之原色補色並置的瞬間光影表現，是以不像新印象主義畫面上所呈現的眩目顫動感，此畫相對較趨沉穩而且有比較強調強烈的明度和彩度對比，因而

黃朝謨　營郊　2006
油彩　53×73cm

營造而出戲劇性的神祕光影氛圍。此外，筆觸肌理敦厚拙樸也與〈湖畔秋色〉之細膩優雅形成強烈對比。

　　特寫日本立山黑部山頭由黃逐漸轉紅的〈秋高〉(P.142上圖)，色階層次極為豐富而絢爛耀眼，為其少見的高彩度精品之一，〈甘露（荷蘭風車村）〉(P.142下圖)雖然運用線透視法而構圖單純簡潔，卻能善用巧妙的細節來營造構圖的圓融變化，以及廣闊的空間感。

　　自從參與「高雄五人展」寫生團以來，藉由畫友間的切磋、激盪，催化了黃朝謨對於繪畫創作的內涵，有了更加深層而成熟的思維。檢視其參與前後三回的五人展作品，也幾乎涵蓋了黃朝謨自1998年以後大半的階段性代表作。顯見此一雅集型美術團體的參與，對黃朝謨繪畫藝術生涯具有不可忽視的意義。

黃朝謨　漱影　2006
油彩　53×73cm

[上圖]
黃朝謨　秋高　2006
油彩　95×162cm

[下圖]
黃朝謨　甘露　2006
油彩　95×162cm

　　長久以來，以風景畫建立鮮明的個人畫風辨識度的黃朝謨，在人
像畫方面也有獨到的造詣，尤其自1998年以後，精采的油畫肖像作品更
是密集出現。如1998年的〈陳中和先生畫像〉（現陳列於高雄市陳中和
紀念館）、〈王小姐〉；2000年為其岳父和岳母所繪製的〈玉蘭父親畫

黃朝謨　王小姐　1998
油畫　72.5×61cm

像〉（P.144左上圖）、〈玉蘭母親畫像〉（P.144右上圖）；2003年為夫人之叔父所繪

的〈王金河醫師畫像〉（P.147）；2004年的〈林健雄母親畫像〉（P.144左下圖）；

2005年的〈林健雄父親畫像〉（P.145）、〈林健雄妹畫像〉（P.144右下圖）等。這

些肖像畫多採坐姿半身像，而且多以灰藍調的古典寫實畫風繪製，人物

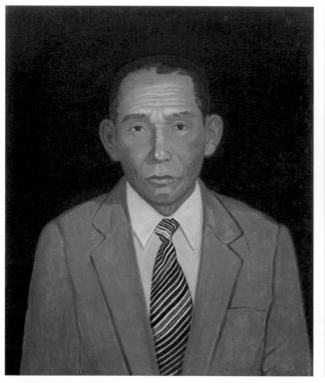

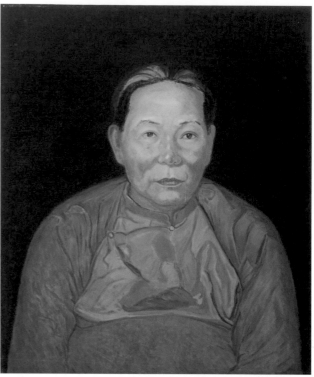

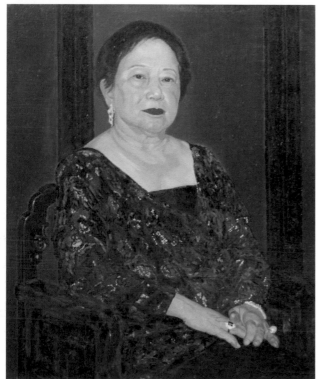

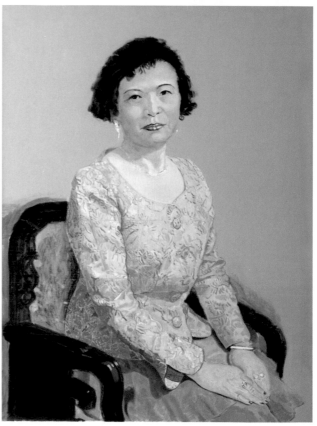

[左下圖] 黃朝謨　林健雄母親畫像　2004　油畫　74×62cm
[右下圖] 黃朝謨　林健雄妹畫像　2005　油畫　80.2×60.3cm

[左頁左上圖]
黃朝謨
玉蘭父親畫像
2000　油畫
65×54cm

[左頁右上圖]
黃朝謨
玉蘭母親畫像
2000　油畫
65× 54cm

黃朝謨
林健雄父親畫像
2005　油畫
100× 65cm

黃朝謨　屋後春意　2011
油彩　50×60cm

[右頁圖]
黃朝謨2003年為臺灣烏腳病
之父──王金河醫師所作的
油畫畫像。

的神情和個性特質都捕捉得很到位。尤其目前陳列於臺南市北門區烏腳病紀念館的〈王金河醫師畫像〉，更將這位素有「烏腳病之父」之譽的名醫，其兼具專業、嚴謹、慈悲、熱心的仁心仁術特質，詮釋得入木三分。

此外，其晚近靜物寫生作品以瓶花題材為其大宗，這一系列作品，尤其在花瓶的質感捕捉（不論是陶瓷或玻璃器皿），以及背景的烘托，以至於空間、畫面氣氛之營造方面，都有其獨到的精采表現。

長久以來黃朝謨的畫作，幾乎都是以寫生（包括直接寫生和間接寫生）為其物象造形基礎，而少出現完全的想像或非具象（非物象）構成的純粹抽象。其2011年的油畫作品〈屋後春意〉，則是將自然的外貌約減為簡單形象，之後再略作變形的半抽象作品。該畫筆觸豪健奔放，色彩清潤優雅，宛如節奏輕快的交響樂章，相當令人賞心悅目，為其以往作品中所罕見之新嘗試。

2012年黃朝謨專程前往黃山寫生，經過兩年之沉澱反芻之後，2014

2007年，黃朝謨獲中華民國僑務委員會頒發海華榮譽獎章證書。

2007年，黃朝謨所獲海華榮譽獎狀。

2007年，黃朝謨所獲海華榮譽獎章。

[右上圖]
2012年，黃朝謨前往中國旅遊寫生於黃山。

[右頁圖]
黃朝謨　高雄大觀（又名〈早安！寶雄〉）
局部　2007-2014　油彩　162×97cm×6

年完成的「黃山」（P.150下圖）系列作品，雖然並非其「廣闊風景」之構圖，質感、量感和光線氛圍均極到位，堪稱其近期寫實畫風之精品。此外，創作期間從2007年延續至2014年的六件一組之巨作〈高雄大觀〉（P.150-151為全圖），展現中國手卷繪畫的移動視點空間特色，似乎有將高雄市區全景盡收眼底之意圖，堪稱具有企圖心的力作。

〈高雄大觀〉主要從高雄柴山往東南方俯瞰、遠眺取景，黃朝謨特意拉高地平線，讓高雄市景盡收眼底，遠景屏東縣境的大武山，如夢似幻地籠罩在晨嵐中。黃氏以其紮實的素描、透視學素養，佐以色彩、光影之巧妙運用，將成千上萬櫛比鱗次、高低錯落的城市建築等，舉重若輕，處理得和諧、自然而具節奏感，作品質優而極見氣勢。為了感念攝影家陳寶雄常以機車載他晨登柴山，因而又名〈早安！寶雄〉。這件作品無疑是黃朝謨截至目前為止，耗時最久、畫幅最大而具有企圖心的重要代表作。

2007年12月底，行政院僑務委員會為了表彰他長期以來在「致力僑教工作，宣揚中華文化，促進臺歐文化交流，貢獻卓著」，特頒發予「海華榮譽獎章」。給予這位謙和熱心而造詣精湛的藝術家，相當程度的肯定及精神回饋。

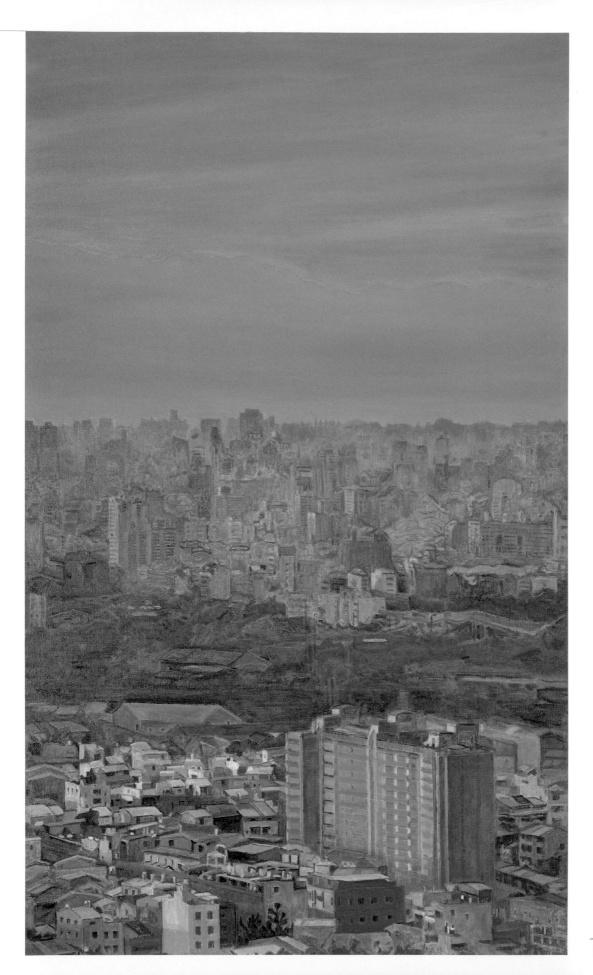

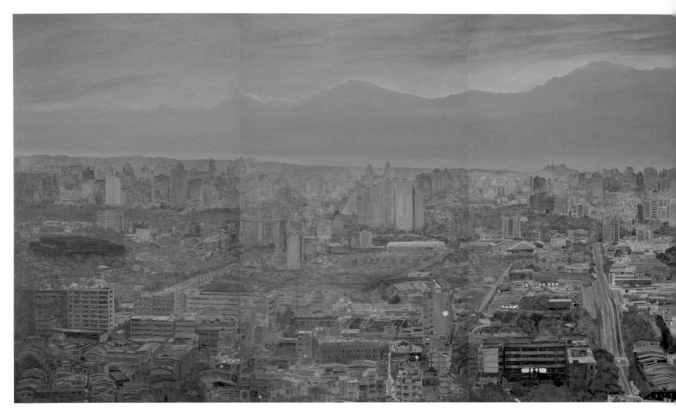

黃朝謨　高雄大觀全圖（早安！寶雄）　2007-2014　油彩　162×97cm×6

黃朝謨　黃山 I　2014 油彩　97×162cm

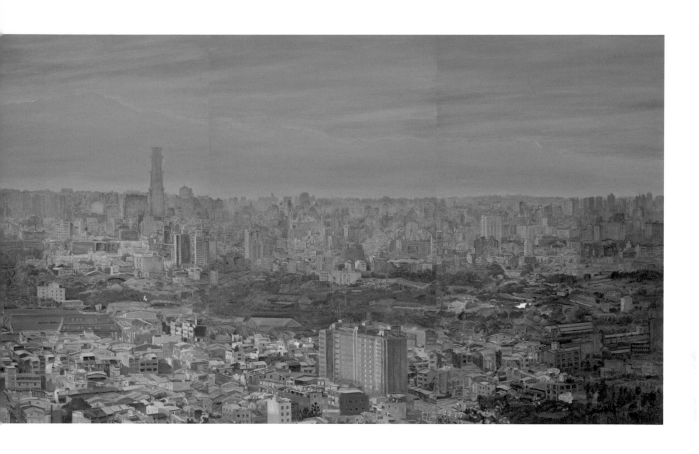

黃朝謨　迎春花　2006　油彩　50.3×80cm

六、廣納博涉而融通內化

治藝超過半個世紀的黃朝謨，兼長中西繪畫、書法、雕塑，長久以來致力於母文化以及外洋文化之融合，廣納博涉、融通內化，展現海洋般的包性格，因而形成具有辨識度的自我畫風。

[下圖] 2010年，黃朝謨全家福。
[右頁圖] 黃朝謨　鬱金香　2007　油畫　70×50cm

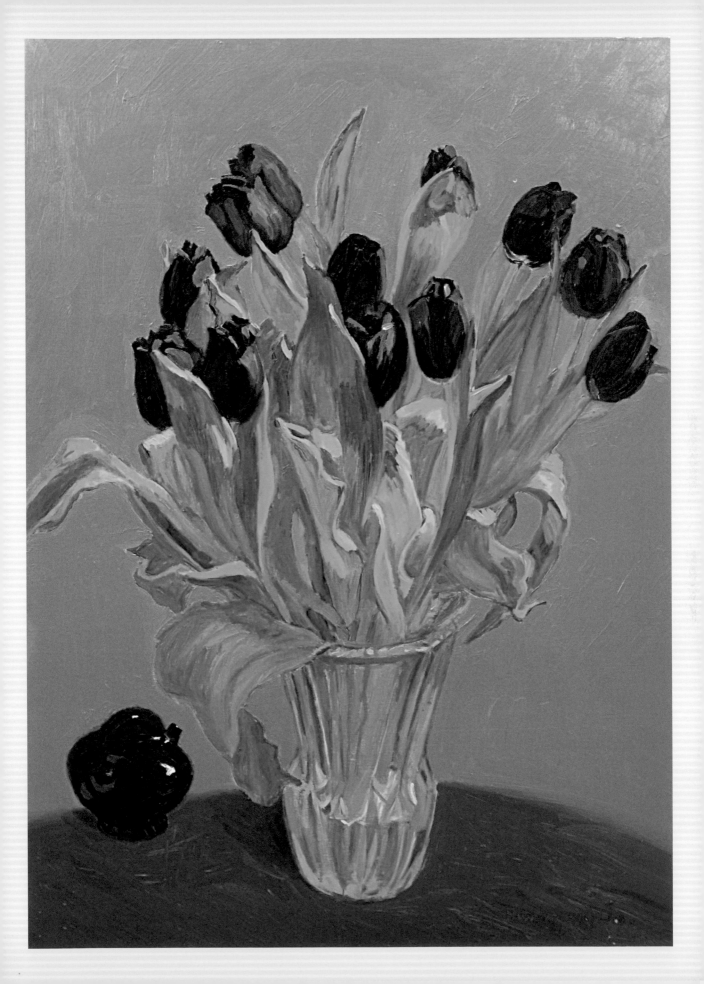

▋畫風發展歷程回顧

　　回顧黃朝謨超過半個世紀的繪畫藝術之歷程探討，基本上可以分成四個時期：

　　（1）從1963至1973年，亦即進入文化學院美術學系就讀以迄於留校擔任講師的十年之間，為第一期。這段時期，黃朝謨主要用心學習、消融多位師長的藝術養分，並認真寫生自然，勤練書法，初步嘗試在師承傳統、自然，以及自我之間尋找平衡點。

　　（2）1974至1989年，從黃朝謨初赴比利時起，以至應文化大學之聘，返臺擔任美術系系主任一年為止。這段時期，突然離開故土而置身萬里之遙的歐陸異國文化環境，讓他興起認同的危機感，因而積極創作個性化的彩墨畫並勤練書法，嘗試藉反芻母文化來融合歐陸的新文化。

　　（3）1990至1995年，其尋根內化，發揮於油畫作品的所謂「廣闊風

黃朝謨　蘆葦　2007
油彩　95×162cm

[左圖]

2013年,黃朝謨前往印尼旅遊寫生,未攜帶畫具時以手指作畫。

[右圖]

黃朝謨 裸女15 2012
水彩 40×31.2cm

景」畫風已然成型,建立起鮮明的個人畫風辨識度。

　　(4)大約從1996年以後,經過沉澱、重新盤整之後,對於構圖、色彩、肌理等層面,進行更具深度和廣度之思維,畫風多元而大器,而且更趨嚴謹、結實、成熟。

▌具廣博文化內涵之自我藝術風格

　　內斂謙和的為人處世風格,融通內化的創作能量,堪稱黃朝謨其人其畫的特質寫照。雖然在大學時未曾接受過正式雕塑課程之訓練,但在他擔任助教、講師時期,卻能憑著素描和解剖學之素養,循著觀摩自學

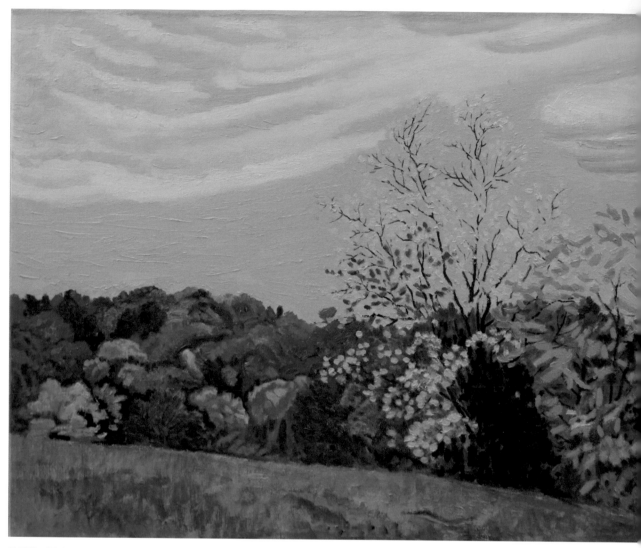

黃朝謨　深秋　2000　油畫　50×80cm

▌參考資料

‧方草（2008），《臺灣美術一座隱然的高峰：林克恭》，臺北，暉宇出版社。

‧《乃澎畫會——三黃一家聯展》，2002，自印。

‧《比利時表現主義》，高雄：高雄市立美術館，1994。

‧《比利時華僑中山學校卅年專輯（1965-1995）》，1995，比利時華僑中山學校印行。

‧王秀雄（1998），〈17世紀法蘭德斯繪畫的精髓——兩大方向和三種內涵〉，收入王秀雄（1990），《美術與教育》，臺北：臺北市立美術館，頁7-30。

‧安倍明義（1992），《臺灣地名研究》，臺北：武陵。

‧何俊盛（2002），《比京打工》。高雄：何葉文惠發行。

‧宋晞（2000），《張其昀先生傳略》，臺北：中國文化大學。

‧《法蘭德斯畫派黃金時期作品》，臺中：臺灣省立美術館，1988。

‧《馬丁奇歐雕塑展》，高雄：高雄市立美術館，1998。

‧張德文（1986），〈近三十年來我國大學校院之美術教育〉，國立教育資料館發行之《教育資料輯刊》第11輯（抽印本）。

‧單淑子（2005），〈難忘一世情〉，收入王德成主編（2005），《吳承硯‧單淑子畫侶畫集（Ⅲ）》，臺北：單淑子出版。頁26-73。

‧曾堉，王寶連譯，H. W. JASON 著（1980），《西洋藝術史（三）文藝復興藝術》，臺北：幼獅文化事業。

‧黃才郎（1990），〈圓融的空間的空間意志——黃朝謨的繪畫藝術〉，《黃朝謨畫集》，1990，自印，頁6-7。

‧黃冬富（2005），《臺灣美術史發展全集——屏東地區》，臺北：日創社文化事業。

黃朝謨於比利時茶米園Tervurain寫生

的途徑而發展出雕塑創作和教學之能力；此外，他深愛書法，超過半個世紀以來，幾乎每日練習書法，書法不但成為他怡情養性的日課，同時更進而發揮於其繪畫和雕塑風格之形成，其觸類旁通的轉化材質能力非常人能及。四十多年異國長住，加上布魯塞爾皇家藝術學院的科班訓練，不但未讓他仰慕於西歐藝術而迷失自我，反而使他積極反芻母體文化，融會東西繪畫，以及平面、立體藝術，形成具有鮮明辨識度與深沉文化內涵的自我藝術風格，卓然自立於藝壇。

· 黃朝謨（1995），〈林克恭繪畫研究〉，收入藝術家出版社《林克恭——臺灣美術全集16卷》，頁17-39。
· 黃朝謨（1995），〈創作自述〉，《黃朝謨畫集》，屏東：屏東縣立文化中心。
· 黃朝謨（1971），《繪畫空間之研究》，（講師升等論文，作者自印）。
· 黃朝謨（1999），〈瑞哥捐了一牛車的書〉，《捐贈研究展：寫生手帖——林天瑞的藝術》，高雄：高雄市立美術館，1999。頁16-20。
· 黃朝謨，〈簡談繪畫空間〉，收入中國文化學院美術學會主編（1993），《美術學系系刊》第3期，頁51-52。
· 《黃朝謨畫集》，1995，屏東：屏東縣立文化中心。
· 《黃朝謨畫集》，1990，（自印）。
· 《黃朝謨畫集：青山綠水依舊在（原鄉情懷1992）》，1992，（自印）。
· 《黃朝謨畫集：展現大自然之美．營造山水對話（綠色空間1991）》，1991，（自印）。
· 葉維廉（1996），《與當代藝術家的對話——中國現代畫的生成》，臺北：東大。
· 廖新田譯，肯尼斯·克拉克（Kennch Clark）著，（2013）《風景入藝》，臺北：典藏藝術家庭。
· 蕭瓊瑞等（2009），《臺灣美術史綱》，臺北：藝術家出版社。
· 蕭瓊瑞（2012），《陽光·海洋·林天瑞》，國立台灣美術館策劃，臺北：藝術家出版社。
· 簡炯仁（1997），《屏東平原開發與族群》，屏東：屏東縣立文化中心。

黃朝謨生平年表

1939	·一歲。12月13日出生於屏東縣東港鎮延平路229號「金長成商號」。父親黃庚木為黃漏澎長子，母親陳巧為「吉成鏡行」千金。

1939　　·一歲。12月13日出生於屏東縣東港鎮延平路229號「金長成商號」。父親黃庚木為黃漏澎長子，母親陳巧為「吉成鏡行」千金。

1946　　·八歲。進入東港鎮東隆國民學校就讀。

1952　　·十四歲。進入東港初級中學，對同鄉書法家黃甘棠作品相當熟稔。

1962　　·二十四歲。就讀逢甲學院會計系，受雕塑家黎用中影響，對雕塑產生濃厚興趣。

1963　　·二十五歲。就讀於中國文化學院美術系。系主任孫多慈帶領學生參觀臺灣師範大學藝術系人體素描課，當時模特兒為林絲緞小姐，係第一次見到裸體模特兒。

1964　　·二十六歲。參加國際婦女會舉辦之書法比賽獲第二名。老師吳承硯帶領第1屆美術系學生徒步穿越橫貫公路，並沿途寫生至花蓮。

1965　　·二十七歲。素描課由李石樵教授，油畫由廖繼春、林克恭、楊三郎等授課，水彩由馬白水教授。

1967　　·二十九歲。自文化學院美術系油畫組畢業，回屏東中學南州分部任美術教師。

1968　　·三十歲。於文化學院擔任助教共四年，系主任為莫大元、陳丹誠、施翠峰。

1969　　·三十一歲。參加「全國大專教授美術聯合展覽」。

1971　　·三十三歲。撰寫升等論文《繪畫空間之研究》。升任講師，教授素描與雕塑課程，11月13日與王玉蘭小姐結婚。

1972　　·三十四歲。長子黃大山出生。

1973　　·三十五歲。撰寫論文〈亨利摩爾Henry Moore〉，發表於《美術雜誌》27期。撰寫〈虔誠的畫徒／謝德慶〉，發表於《美術雜誌》33期。
　　　　·11月12日雙胞胎女兒黃大芬、黃大芳出生。
　　　　·12月18日前往比利時留學。

1974　　·三十六歲。進入布魯塞爾皇家藝術學院油畫組。

1975　　·三十七歲。轉入雕塑教室，泥塑由德莫內（Fernand Débonnaires）教授指導，石雕由瑪丁·奇歐（Martin Guyaux）教授指導。

1977　　·三十九歲。布魯塞爾皇家藝術學院雕塑組畢業，於布魯塞爾乾隆畫廊首次個展。

1978　　·四十歲。於布魯塞爾乾隆畫廊舉行第二次個展。

1979　　·四十一歲。獲得比利時Consel Européend' Art et Esthétique AS.B.L.頒發紅寶石獎章Diplóme de Médaille de Vermeil。

1980　　·四十二歲。於魯汶大學教授中國書法。製作木雕作品〈識〉。

1982　　·四十四歲。於布魯塞爾市府畫廊（Bortier）舉行第三次個展。

1983　　·四十五歲。於布魯塞爾Fondation Deglumes畫廊舉行第四次個展。經傅維新引薦，陪同李奇茂一同拜訪比利時畫家李思蒙（Lismon）。於比利時安特衛普與周猚聯展水墨畫獲得好評。

1985　　·四十七歲。經魏需卜引薦陪同李奇茂拜訪比利時超現實主義畫家保羅·德爾沃（Paul Delvaux）。

1986　　·四十八歲。於比利時Elewijt盧本斯城堡（Château Bortier）邀請舉行第五次個展。進入比利時華僑中山學校服務。

1987　　·四十九歲。應布魯塞爾市府畫廊（Bortier）邀請舉行第六次個展。

1988　　·五十歲。返臺任教於中國文化大學美術系並兼任系主任。
　　　　·應行政院文化建設委員會之聘主持修護黃土水〈釋迦出山〉原模。
　　　　·於比利時布魯塞爾市府機構Cirque Royal舉行第七次個展。
　　　　·應國立歷史博物館之聘擔任該館研究發展委員會委員及擔任「南瀛獎」評審、「奇美藝術人才培訓計畫」評審。前往美國旅行寫生。

1989　　·五十一歲。擔任比利時華僑中山學校副校長至1991年；校長至1999年。

1990	・五十二歲。於臺北阿波羅畫廊舉行第八次個展。
1991	・五十三歲。於臺北阿波羅畫廊舉行第九次個展。
1992	・五十四歲。於臺北阿波羅畫廊舉行第十次個展。
1993	・五十五歲。擔任行政院文化建設委員會黃土水作品諮詢委員會委員。
1995	・五十七歲。5月，父親黃庚木過世。
	・受邀於屏東縣立文化中心舉辦第十一次個展。
	・著作《臺灣美術全集16／林克恭》由藝術家出版社出版。
1997	・五十九歲。應邀為《蔡宏達紀念畫集》與「林天瑞七十回顧展」撰文。
1998	・六十歲。參加荷蘭Hoorn市Westfries Museum「美麗之島／臺灣特展」。
	・展出書法作品。任高雄市立美術館第2屆典藏委員。
	・繪製巨幅陳中和畫像，陳列於高雄市陳中和紀念館。
1999	・六十一歲。與林天瑞、王國禎、林勝雄、林加言於高雄市中正文化中心舉行「高雄五人展」。前往埃及與日本富士山旅行寫生。
2000	・六十二歲。於高雄積禪50藝術空間舉行第十二次個展。
2001	・六十三歲。母親陳巧女士仙逝。
	・於高雄市中正文化中心舉行第二回「高雄五人展」。與林天瑞、林勝雄前往荷蘭阿姆斯特丹旅行寫生。前往盧森堡、法國、德國、奧地利、瑞士旅行寫生。
2002	・六十四歲。於屏東縣立文化中心舉行「黃朝謨、黃淑蓮、黃志偉聯展」。
	・前往日本北海道與香港旅行寫生。
2003	・六十五歲。前往捷克、匈牙利旅行寫生。繪製「臺灣烏腳病之父」〈王金河醫師畫像〉。現陳列於臺南市北門區「臺灣烏腳病醫療紀念館」。
2004	・六十六歲。前往敦煌莫高窟、吐魯番、哈密、新疆庫爾勒旅行寫生。
2005	・六十七歲。前往葡萄牙里斯本旅行寫生。
2006	・六十八歲。於高雄上雲藝術中心舉行第三回「高雄五人展」。
2007	・六十九歲。於高雄市中正文化中心舉行第十三次個展。
	・獲中華民國行政院僑務委員會頒發「海華榮譽獎章」。
2008	・七十歲。前往馬來西亞旅行寫生。
2010	・七十二歲。前往日本京都、奈良、比叡山旅行寫生。
2012	・七十四歲。前往中國黃山旅行寫生。
2013	・七十五歲。前往印尼（爪哇、峇里島）旅行寫生。
2014	・七十六歲。擔任國立台灣美術館「全國美展」評審。
2015	・七十七歲。應國立台灣美術館之邀舉行「視野的結構──黃朝謨畫展」。
	・《家庭美術館──美術家傳記叢書──內斂・融通・黃朝謨》出版。

▌感謝：本書承蒙黃朝謨先生授權圖片，特此致謝。

家庭美術館／美術家傳記叢書

內斂・融通・黃朝謨

黃冬富／著

國立台灣美術館 策劃　　藝術家 執行

發 行 人	蕭宗煌
出 版 者	國立台灣美術館
地　　址	403臺中市西區五權西路一段2號
電　　話	(04) 2372-3552
網　　址	www.ntmofa.gov.tw
策　　劃	黃才郎、何政廣
審查委員	王耀庭、陳瑞文、黃冬富、廖新田、蕭瓊瑞
執　　行	林明賢、蔡明玲
編輯製作	藝術家出版社
	臺北市重慶南路一段147號6樓
	電話：(02)2371-9692~3
	傳真：(02)2331-7096
編輯顧問	王秀雄、謝里法、林柏亭、林保堯
總 編 輯	何政廣
編務總監	王庭玫
數位後製總監	陳奕愷
數位後製執行	陳全明
文圖編採	郭淑儀、陳珮藝、蔣嘉惠、鄭清清
美術編輯	王孝媺、柯美麗、張娟如、張紓嘉、吳心如
行銷總監	黃淑瑛
行政經理	陳慧蘭
企劃專員	陳艾蓮、徐曼淳、林佳瑩

總 經 銷	時報文化出版企業股份有限公司
倉　　庫	桃園市龜山區萬壽路二段351號
電　　話	(02)2306-6842

南部區域代理	臺南市西門路一段223巷10弄26號
	電話：(06)261-7268
	傳真：(06)263-7698
製版印刷	欣佑彩色製版印刷股份有限公司
裝　　訂	聿成裝訂股份有限公司
電子出版團隊	圓滿數位科技有限公司

初　　版	2015年9月
定　　價	新臺幣600元

統一編號GPN 1010401333
ISBN 978-986-04-5602-8

國家圖書館出版品預行編目資料

內斂・融通・黃朝謨／黃冬富 著
-- 初版 -- 臺中市：國立台灣美術館，2015.09
160面：19×26公分 （家庭美術館）

ISBN　978-986-04-5602-8　（平裝）

1.黃朝謨　2.畫家　3.臺灣傳記

940.9933　　　　　　　　　104015213